JN063873

DESIGN IDEA

100

Title and Decoration

タイトル
—————
まわり

BNN
Bug News Network

DESIGN IDEA
100

グラフィックデザインのアイデアを増やすための、ビジュアル資料集のシリーズです。
テーマごとに最新のデザイン事例を収録。

キャッチーな「見出し」の文字とあしらい。
視線を獲得する、タイトルデザインのアイデア集

ポスターやフライヤーなどの広告媒体や、書籍やカタログなどの冊子、
Web サイトなどのレイアウトには、「タイトル」「見出し」が必ずあります。
本書は、そうした「タイトルまわり」の
「文字」と「あしらい」をテーマにしたデザイン事例集です。
作り文字から、文字まわりのアクセントのデザインまで、
視線を瞬く間に捉えるキャッチーな作品を多数紹介。
ケイ線、帯、囲む、吹き出しなど、
タイトルまわりの特徴を言語化して分類します。
あわせて、使用書体の情報も掲載。
アイデアを組み合わせることで、無数の引き出しを得られるでしょう。
デザインのお供として、ぜひご活用ください。

本書への掲載にご協力いただきましたアートディレクター、
デザイン会社、企業、関係者の皆様に、心より御礼申し上げます。

目次

数字は作品ナンバーではなく、掲載ページを示しています。

囲む

文字の周りを囲むことで他の要素と分離する。ブロック全体を囲むほかに一角を区切る、文字ごとに囲む手法もある。

p48

吹き出し

直接的な呼びかけとして受け取られる文字のあしらい。漫画的表現の他にシンプルな線でも表現できる。

p62

挟む

左右・前後などで空間的に要素を差し込む。反復することでリズムを感じさせやすい。

p66

大小

サイズにメリハリをつけることで視線を誘導。伝えたい内容を効果的に読ませる。

p68

書体ミックス

混植にとどまらない複数書体を用いた文字の配置。数種を織り交ぜることでモダンな印象を生みやすい。

p70

和文英文ミックス

和英それぞれの文字をパーツで分解・再構成して利用することで文字自体の形としての面白さを引き出す。

p75

四隅

角を効果的に使うレイアウト。内側の要素を引き立てつつ、全体に安定感を与える。

p76

フチ文字

文字の輪郭を強調することで実配置サイズ以上に明瞭な印象を与える。ポップな雰囲気も UP。

p77

直線文字

まっすぐな線で構成した文字は太さに応じて力強さやポップさを生む。グラフィック要素との一体感を狙う手段にも。

p84

手書き

フォントを使わずフリーハンドの書き文字を用いる。使う筆記具によっても素朴さやクールさなど表現に幅が出る。

p89

立体

立体感のある文字加工により、ポップな印象が生まれる。ゲーム系のタイトルロゴでよく見られる。

p95

漫画風

強調線やコマ割りなど漫画ならではの表現とミックスすることで、インパクトや親しみやすさを。

p102

記号

感嘆符「！」や疑問符「？」のような約物マークをグラフィカルに使うことで、アイキャッチ効果を得られる。

p103

数字

数字は大きく配置することで目に留まりやすく、内容も客観的で明瞭になる。変形にも耐えやすい。

p108

全面

紙面全体、もしくは半分以上を文字で占めることで、強さを生み出す。

p112

はみ出す

枠外にはみ出すことでグラフィック要素を高めると共に、広がりを感じさせる。

p115

重ねる

文字やグラフィック要素を重ねて奥行きを与える。面積が限られる中でのレイアウトにも効果的。

p116

リボン風

平紐のリボン風な線で文字を構成。ひねりで立体感も出し華やかさや豪華さのイメージに繋げやすい。

p121

飛び出す

透視図法や集中線、要素の大小によって遠近感を強調することで、目を引く押し出しの強さに繋げる。

p122

動かす

文字列に動きを加えてリズムを生み出す。

p124

伸ばす

文字の一部を伸ばして装飾を施すことで、書体に応じた手書き感や流麗なイメージを強化する。

p132

破く

紙のような質感で文字を分割。ワイルドさやクラフト感を演出できる。

p138

隠す

文字の一部を欠けさせたり他の要素で覆うことで、想像で補いながら意識的に読むことを促す。

p139

グランジ

かすれ加工。細かいキズがついているような、ラフでアナログ感のある雰囲気に。

p144

ジグザグ

文字のレイアウトに振り幅をつけ、動きを感じさせる配置となる。

p147

反復

タイトル文字の繰り返しにより、文字をグラフィックとした印象的なパターンが生まれる。

p148

円形

円形にまとめることで中心部への訴求やロゴ感を強める。主題の装飾的な使い方やグラフィックとの組み合わせで効果的。

p150

図形化

文字の一部だけを抜き出したり、図形に置き換える。タイトルまわりそのものを図形化することも。

p154

擬人化

文字の一部に人の姿やパーツを取り入れてユーモラスに。キャラクター性が生まれ読み手にも受け入れてもらいやすい。

p160

タテ・ヨコ

日本語の特徴でもある縦書き・横書きの組み合わせ。流れに動きが出ることでレイアウトのアクセントに。

p163

フォーカス

写真・映像的なボケを加えることで、不明瞭な部分を想像させながら意識的に文字を読ませる。強調したい部分を拡大する方法も。

p168

長体・平体

文字を縦や横に引き伸ばす。並びの方向に合わせて重厚感を与えたり、個別に変形することで動きを生み出す。

p172

回転

文字の天地左右を自在に配置。角度を変えるだけ
で普段見慣れない字形の印象を引き出す。

p174

反転

文字を反転することで違和感や引っかかりを生み
出し、アイキャッチ力が UP。

p179

白抜き

写真やグラフィック要素を切り抜くような、地の
色を生かした文字。明瞭*じめりながらも、うるき
くなりすぎない。

p182

写真＋文字

文字の一部に写真を加えたり、文字と写真を一体
化させることで、訴求イメージを高める。

p186

絵＋文字

文字の一部に絵を加えたり、文字と絵を一体化さ
せることで、訴求イメージを高める。

p191

図形＋文字

文字の一部に図形を加えることで、モダンでグラ
フィカルなタイポグラフィに。

p201

アイコン＋文字

文字の一部にテーマを象徴するアイコンを加える
ことで、訴求イメージを高める。

p204

シンプル

文字まわりの余白を活かすことで視認性が高くな
る。装飾を廃することで、ミニマル、洗練された
印象に。

p208

ドロップシャドウ

文字の輪郭に影を落とすことで、奥行きや立体感を生み出す。

p216

制作者クレジット p217

本書の見方

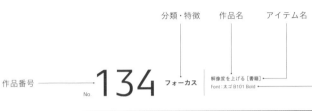

分類・特徴　　作品名　　アイテム名

作品番号 ── No.**134** フォーカス　　解像度を上げる［書籍］◀
Font：太ゴB101 Bold ◀

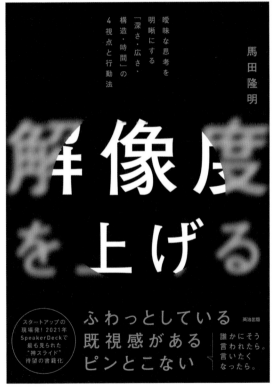

168

ページ数

使用書体
作品のタイトルに使用された書体（ベースとしたものも含む）を掲載。
オリジナルの作字や、手書き文字は、「オリジナル」と記載しています。

ハナコ第7回単独公演2023「はじめての感情」［ポスター］
Font：太ゴB101、A1明朝、AG Old Face

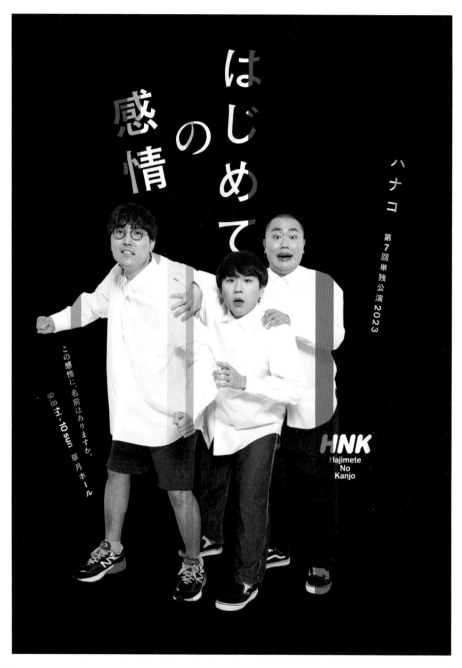

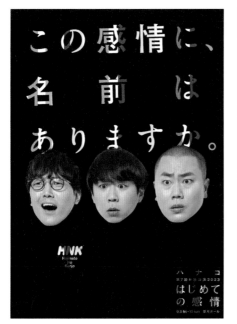

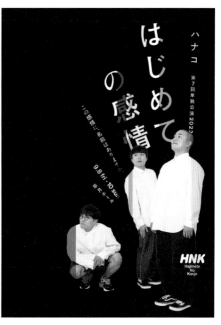

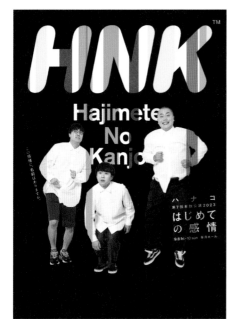

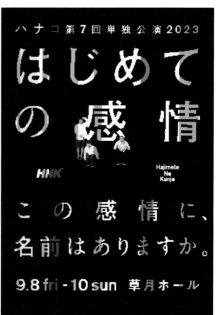

東京キャラバン the 2nd［ポスター］
Font：オリジナル

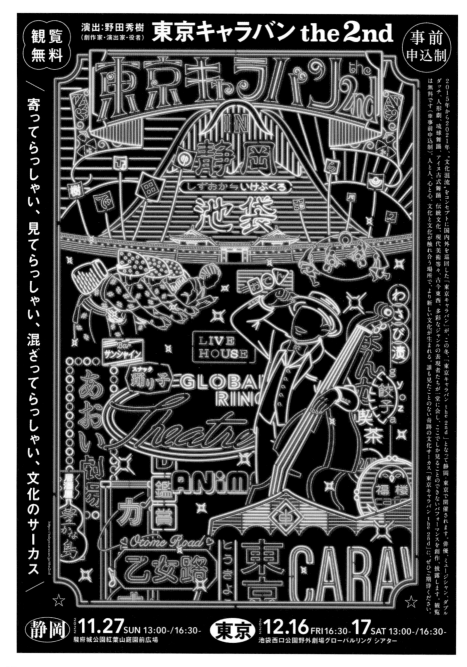

ワクワク！かんたん！おうち STEAM［書籍］
Font：オリジナル

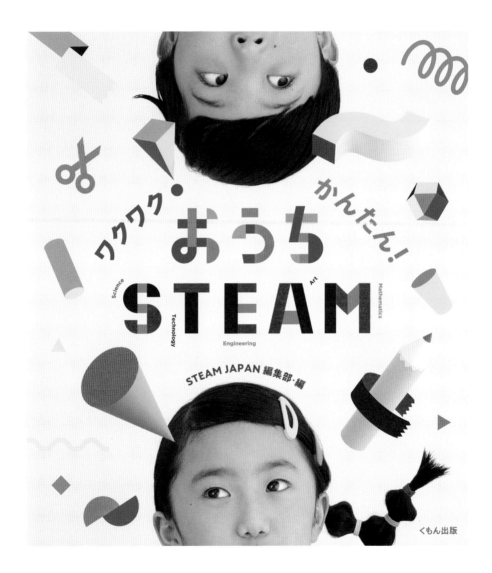

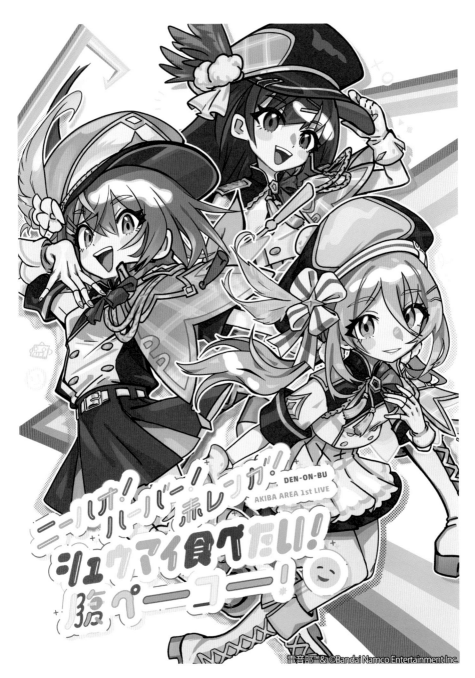

電音部 アキバエリア 1st LIVE - ニーハオ★ハーバー！赤レンガ !?
シュウマイ食べたい (´~`) 腹ペーコー👆 - [キービジュアル]
Font：オリジナル、Akko Rounded Pro

ニューノーマル時代にアートで人をむすぶプロジェクト
[パンフレット]
Font：オリジナル、秀英にじみ丸ゴ B

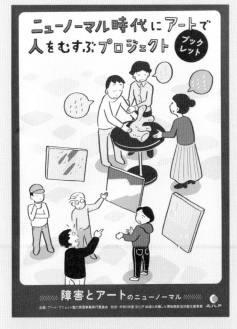

百合の雨音［フライヤー］
Font：秀英初号明朝 Std H

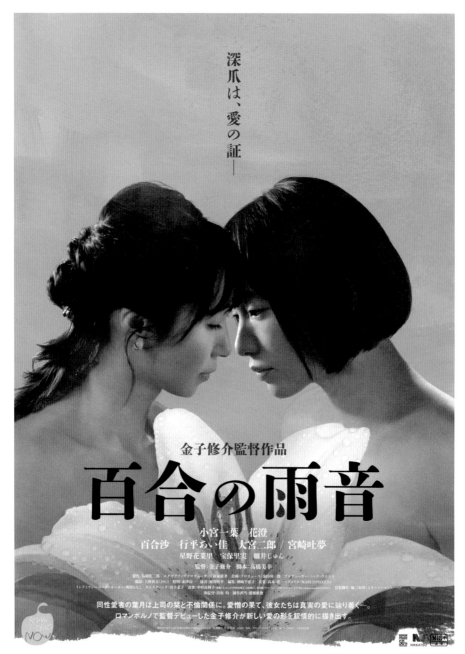

深爪は、愛の証—

金子修介監督作品

百合の雨音

小宮一葉　花澄

百合沙　行平あい佳　大宮二郎 ／ 宮崎吐夢

星野花菜里　宝保里実　細井じゅん

監督：金子修介　脚本：高橋美幸

同性愛者の葉月は上司の栞と不倫関係に。愛憎の果て、彼女たちは真実の愛に辿り着く―。
ロマンポルノで監督デビューした金子修介が新しい愛の形を叙情的に描き出す。

©2022日活

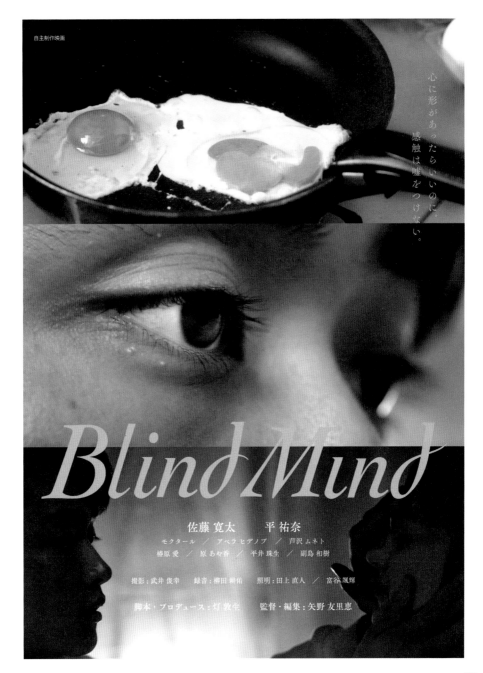

自主制作映画

心に形があったらいいのに。
感触は嘘をつけない。

Blind Mind

佐藤 寛太　　平 祐奈

モクタール　／　アベラ ヒデノブ　／　芦沢 ムネト
椿原 愛　／　原 あやか　／　平井 珠生　／　副島 和樹

撮影：武井 俊幸　録音：櫛田 耕佑　照明：田上 直人　／　富谷 颯輝

脚本・プロデュース：灯 教生　監督・編集：矢野 友里恵

fiore soffitta 2022 SS「SPRING HAS COME.」［ポスター］
Font：オリジナル

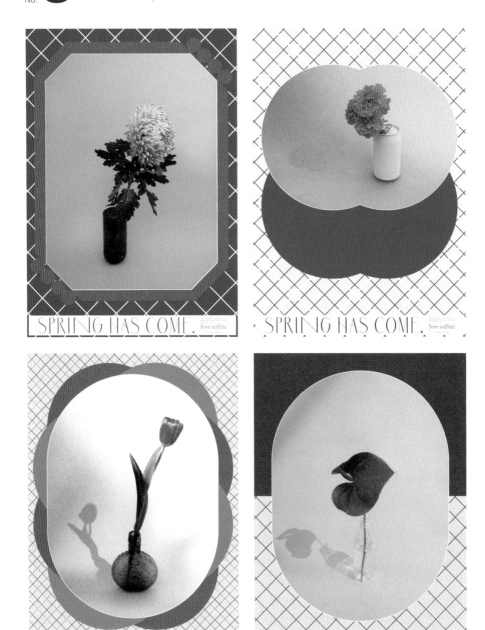

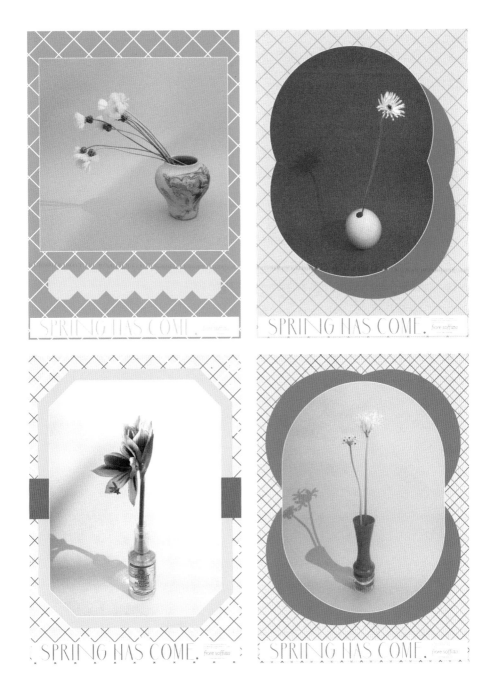

SPRING HAS COME. fiore soffiato

SPRING HAS COME. fiore soffiato

SPRING HAS COME. fiore soffiato

SPRING HAS COME. fiore soffiato

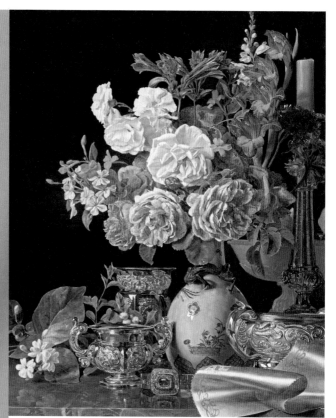

建国300年 ヨーロッパの宝石箱

リヒテンシュタイン
侯爵家の至宝展

2019
10/12 SAT

↓ 休館日
10/15(火)、11/12(火)、12/3(火)

12/23 MON

［開館時間］10:00〜18:00（入館は17:30まで）［夜間開館］毎週金・土曜日は21:00まで（入館は20:30まで）
［入館料］税込　一般 1,600円(1,400円)／大学・高校生 1,000円(800円)／中学・小学生 700円(500円)
※（ ）内は前売・団体20名様以上の料金　※未就学児は入館無料
［主催］Bunkamura、日本経済新聞社、テレビ東京　［後援］オーストリア大使館／オーストリア文化フォーラム、在日スイス大使館　［協賛］ライブアートブックス
［協力］YKK AP、日本ヒルティ、日本通運　［お問合せ］Tel: 03-5777-8600（ハローダイヤル）　www.bunkamura.co.jp

Bunkamura ザ・ミュージアム 渋谷・東急本店横 30

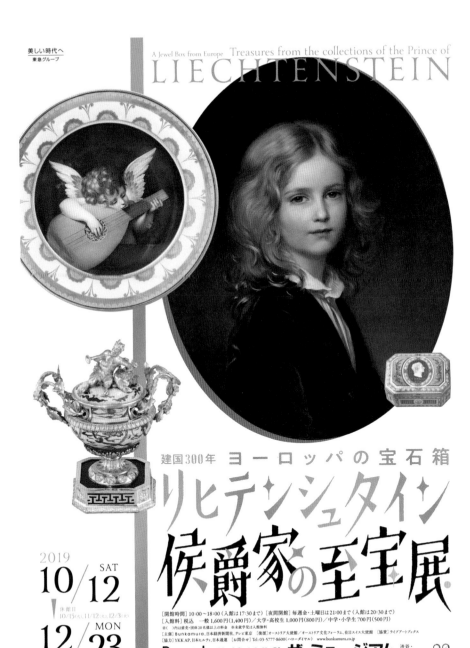

美しい時代へ
東急グループ

A Jewel Box from Europe Treasures from the collections of the Prince of
LIECHTENSTEIN

建国300年 ヨーロッパの宝石箱
リヒテンシュタイン
侯爵家の至宝展

2019
10/12 SAT
休館日
10/15(火)、11/12(火)、12/3(火)

12/23 MON

［開館時間］10:00〜18:00（入館は17:30まで）［夜間開館］毎週金・土曜日は21:00まで（入館は20:30まで）
［入館料］税込　一般 1,600円(1,400円)／大学・高校生 1,000円(800円)／中学・小学生 700円(500円)
※（ ）内は愛知・団体 20 名様以上の料金　※未就学児童は入館無料
［主催］Bunkamura、日本経済新聞社、テレビ東京　［後援］オーストリア大使館／オーストリア文化フォーラム、在日スイス大使館　［協賛］ライブドアブックス
［協力］YKK AP、日本ヒルティ、日本通運　［お問合せ］Tel: 03-5777-8600（ハローダイヤル）　www.bunkamura.co.jp

Bunkamura ザ・ミュージアム 渋谷・東急本店横 30

TABIO IN FUTURE［キービジュアル］
Font：Neumond Regular、Socks Bold

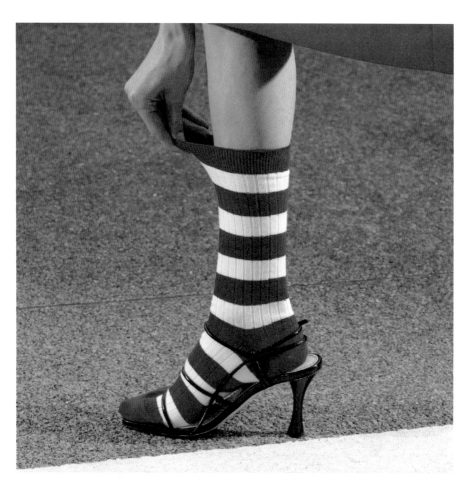

TABIO
IN FUTURE

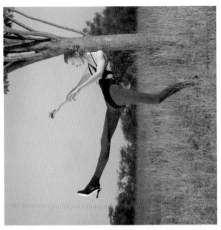

TABIO
IN FUTURE

TABIO
IN FUTURE

TABIO
IN FUTURE

TABIO
IN FUTURE

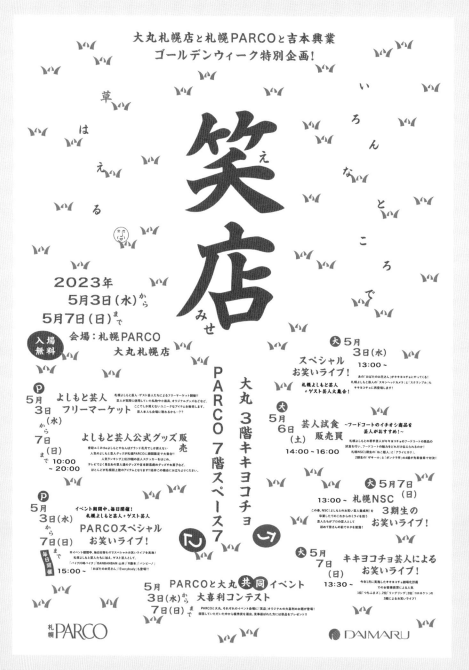

大丸札幌店と札幌PARCOと吉本興業
ゴールデンウィーク特別企画！

草 は え る

いろんなところで

笑店
（え）（みせ）

2023年
5月3日（水）から
5月7日（日）まで

入場無料

会場：札幌PARCO
大丸札幌店

PARCO 7階スペース7

大丸 3階キキヨコチョ

P
5月3日（水）から7日（日）まで 10:00～20:00

よしもと芸人
フリーマーケット

札幌よしもと芸人・ゲスト芸人たちによるフリーマーケット開催!!
普段よしもと芸人が実際に使用していた私物や小道具、オリジナルグッズなどなど。
ここでしか買えないユニークなアイテムを販売します。芸人本人が会場に現れるかも…??

よしもと芸人公式グッズ販売

普段よしもと芸人とよしもと芸人&tn公式グッズがグランド花月で買える!!が揃えない
人気のよしもと芸人グッズが札幌PARCOに期間限定で大集合!!
人気ランキング上位20組の芸人ステッカーをはじめ、
テレビでよく見るあの芸人直筆のグッズや市本新喜劇的のグッズやお菓子など。
ほとんどが札幌初上陸のアイテムとなります!!是非この機会にお立ち寄りください。

P
5月3日（水）から7日（日）まで 15:00～

PARCOスペシャル
お笑いライブ！

イベント期間中、毎日開催!
札幌よしもと芸人＋ゲスト芸人

本イベント期間中、毎日連日日替わりでスペシャルお笑いライブを実施。
札幌よしもと芸人に加え、ゲスト芸人として、
「バイク川崎バイク」「BANBANBAN 山本」「王道ま」「ハンビーノ」
「おばたのお兄さん」「Everybody」も登場!!

毎日開催

PARCOと大丸 共同 イベント
5月3日（水）から7日（日）まで

大喜利コンテスト

PARCOと大丸、それぞれのイベント会場に「笑店」オリジナルの大喜利のお題が登場!
回答していただいた中から優秀賞を決定、見事選ばれた方には景品をプレゼント!!

大 5月3日（水）13:00～

スペシャル
お笑いライブ！

あの「おばたのお兄さん」がキキヨコチョにやってくる!
札幌よしもと芸人「スキンヘッドカメラ」も「スクランブル」も
キキヨコチョに再登場します!

大 5月6日（土）14:00～16:00

芸人試食販売員

～フードコートのイチオシ商品を芸人がおすすめ!～

札幌よしもと芸人の若手芸人がキキヨコチョのフードコートの商品の
試食を行い、フードコートの販売員をどれだけ伝えられるかのお対決!
札幌NSC1期生の「ねこ超え」と「アライとカリ」、
2期生の「ザキール」と「ポンクラ芋」の4組が先着後客で対決!

大 5月7日（日）13:00～ 札幌NSC

3期生のお笑いライブ！

この春、NSC「よしもとお笑い芸人養成所」を
晴れして初めてのこれからのプロとして
芸人たちがやプロの芸人として
初めて皆さんの中でネタを披露!

大 5月7日（日）13:30～

キキヨコチョ芸人による
お笑いライブ！

今年1月に実施したキキヨコチョ劇場化計画
での新規接客業による大抜擢
1位「つちよまえ」2位「リングリンダ」3位「コロヨケン」の
3組によるお笑いライブ!

札幌 PARCO

◆ DAIMARU

こころ うるおう 海の京都 ［フライヤー］
Font：文游明朝体S 垂水かな

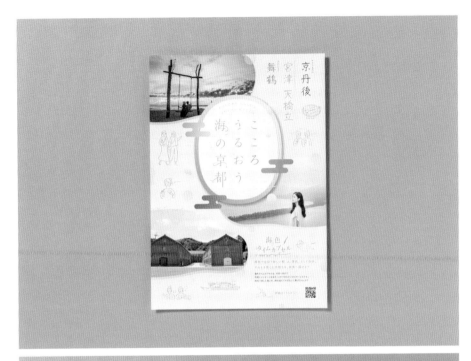

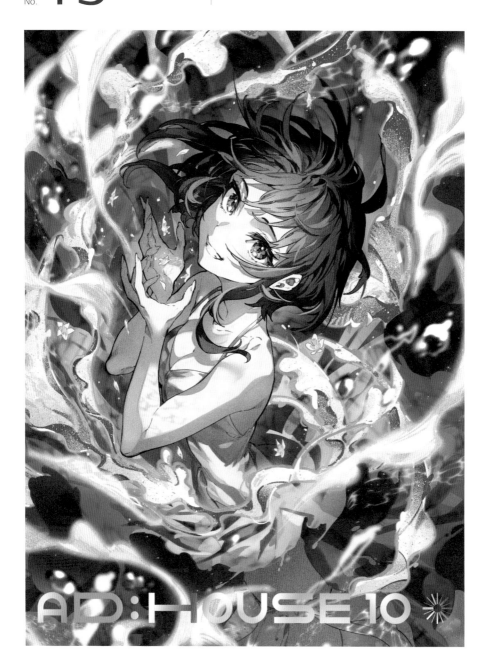

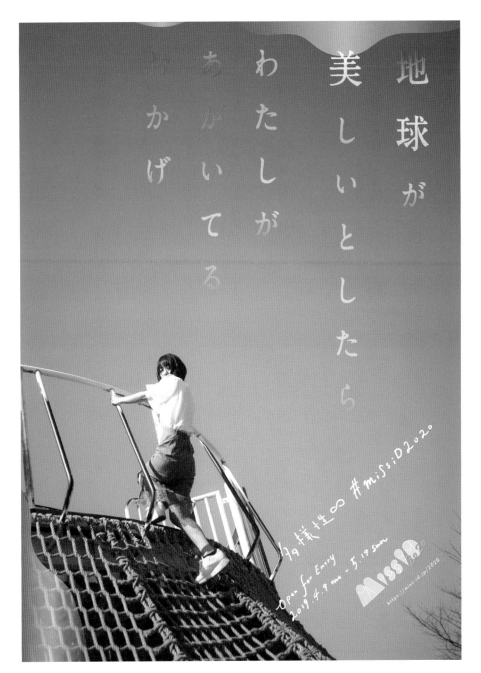

こうして社員は、やる気を失っていく

社員は、

やる気を

失っていく

リーダーのための
「人が自ら動く組織心理」

松岡保昌
Yasumasa Matsuoka

あなたの組織では
「見えない報酬」を
大切にしていますか？

モチベーションを
高めるためにすべきは、
まず「下げる要因」を
取り除くこと

日本実業出版社　定価1760円（10％税込）

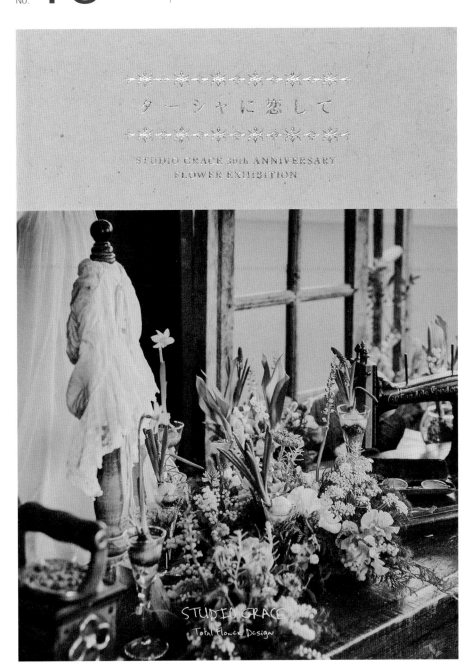

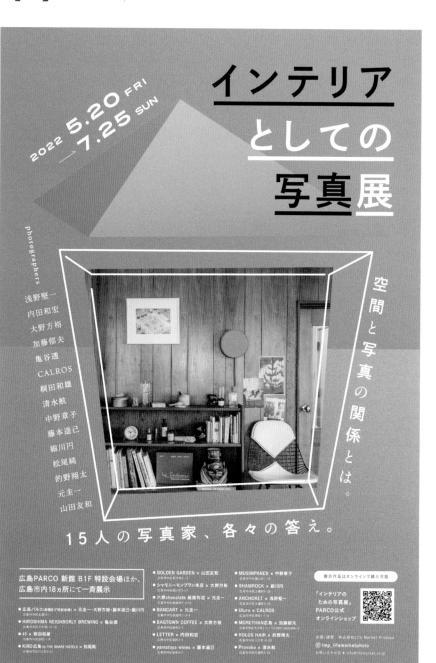

広島市内18ヵ所の飲食店・ヘアサロン・花屋・その他各種ショップを舞台に、広島で活動する総勢15名の写真家たちが空間と額縁写真のペアリングを繰り広げます。「空間における写真の可能性」と「写真のある空間の可能性」を同時に示す社会実験とも言える展示を是非ご体感ください。

インテリア
としての
写真展

2022 **5.20** FRI
→ **7.25** SUN

空間と写真の関係とは。

photographers

浅野堅一
内田和宏
大野方裕
加藤郁夫
亀谷透
CALROS
桐田和雄
清水航
中野章子
藤本達己
細川円
松尾純
的野翔太
元圭一
山田友和

15人の**写真家**、**各々の答え。**

広島PARCO 新館 B1F 特設会場ほか、
広島市内18ヵ所にて一斉展示

- 広島パルコ（新館B1F特設会場）× 元圭一・大野方裕・藤本達己・細川円
 広島市中区本通10-1
- HIROSHIMA NEIGHBORLY BREWING × 亀谷透
 広島市中区三川町1-13
- 45 × 桐田和雄
 広島市中区流川11-18
- KIRO広島 by THE SHARE HOTELS × 松尾純
 広島市中区三川町3-20

- GOLDEN GARDEN × 山田友和
 広島市中区新天地1-17
- シャモニーモンブラン本店 × 大野方裕
 広島市中区紙屋町2-1-17
- 六感chocolate 幟屋町店 × 元圭一
 広島市中区幟町7-9-35
- BANCART × 元圭一
 広島市中区立町3-4
- BAGTOWN COFFEE × 大野方裕
 広島市中区袋町2-1
- LETTER × 内田和宏
 広島市中区袋町6-18
- yamatoya wines × 藤本達己
 広島市中区幟町4-6

- MUSIMPANEN × 中野章子
 広島市中区東白島町15-16
- SHAMROCK × 細川円
 広島市中区上幟町2-31
- ANCHORET × 浅野堅一
 広島市中区三川町2-8
- Uluru × CALROS
 広島市中区堺町1-4-6
- MORETHAN広島 × 加藤郁夫
 広島市中区上八丁堀6-7 TIGNER-HIROSHIMA 1F
- VOLOS HAIR × 的野翔太
 広島市中区立町2-20
- Provoko × 清水航
 広島市中区堺町3-25

展示作品はオンラインで購入可能

「インテリアの
ための写真展」
PARCO公式
オンラインショップ

企画／運営　株式会社Life Market Produce
Ⓘ lmp_lifemarketphoto
お問い合わせ先　info@lifemarket.co.jp

32

森家の歳時記

鷗外と子どもたちが
綴った時々の暮らし

｛特別展｝

2020年
8月8日（土）≫
11月29日（日）

会　場｜文京区立森鷗外記念館
開館時間｜10時〜18時（最終入館は17時30分）
　　　　　※8月30日（日）は9時より開館
休館日｜8月25日（火）、9月23日（水）、10月27日（火）、11月24日（火）
観覧料｜一般500円（20名以上の団体｜400円）
・中学生以下無料、障害者手帳ご提示の方と介護者1名まで無料
・文京ふるさと歴史館入館券、パンフレット［押印入］、友の会会員証ご提示で2割引き
・その他各種割引がございます。詳細は記念館HPをご覧ください。

監修｜須田喜代次（大妻女子大学教授、森鷗外記念会常任理事）
協力｜公益財団法人日本近代文学館、世田谷文学館、
　　　台東区立下町風俗資料館、文京ふるさと歴史館
●本展覧会の最新情報は記念館HP等でご確認ください。

文京区立
森鷗外記念館
Mori Ogai Memorial Museum

〒113-0022 東京都文京区千駄木1-23-4
TEL 03-3824-5511　URL https://moriogai-kinenkan.jp

Illustration：NAKAMURA Takashi

33

91

DEC. 2021

KAWAZINE

特集　三島市に新たな風を吹き込む

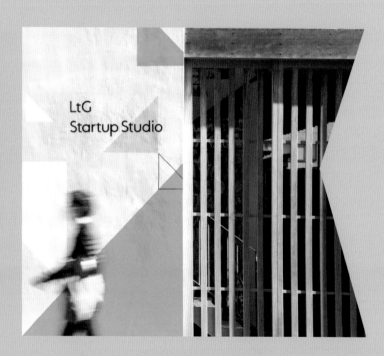

LtG
Startup Studio

加和太建設

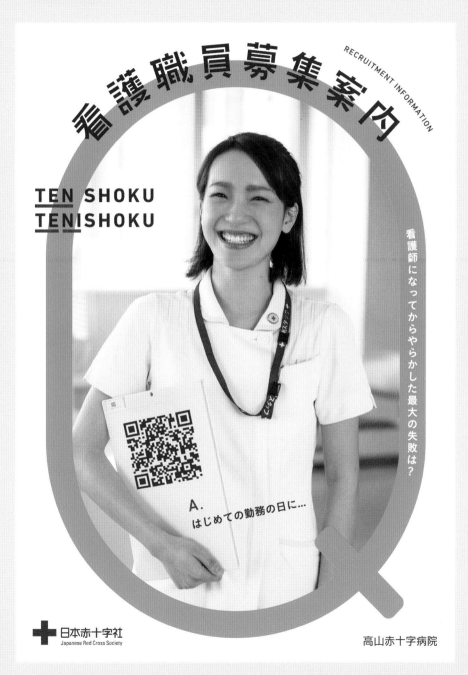

看護職員募集案内

RECRUITMENT INFORMATION

TEN SHOKU
TENISHOKU

看護師になってからやらかした最大の失敗は？

A.
はじめての勤務の日に…

日本赤十字社
Japanese Red Cross Society

高山赤十字病院

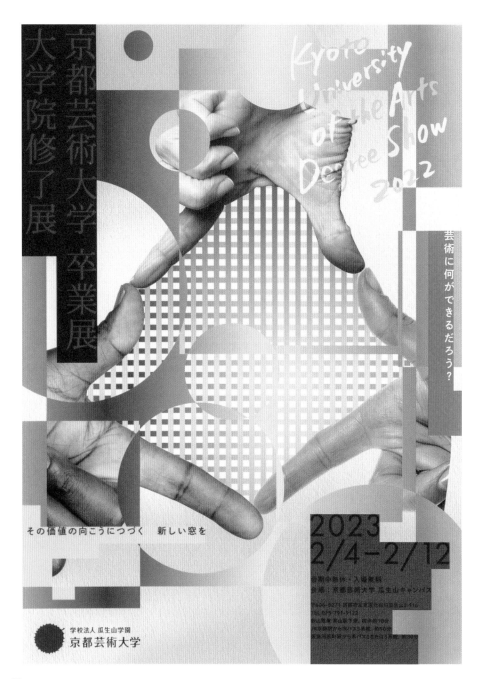

京都芸術大学 卒業展 大学院修了展
2023 2/4-2/12 Kyoto University of the Arts Degree Show

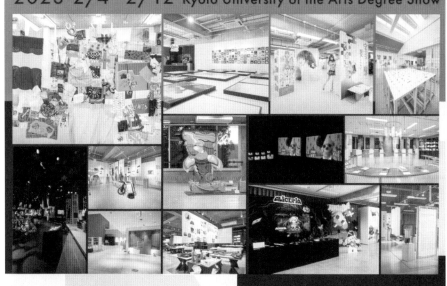

Event

2/4土
- 情報デザイン学科 卒業制作作品講評会
- 環境デザイン学科 卒業制作作品講評会
 ゲスト審査員 忽那裕樹(株式会社 E-DESIGN 代表取締役)
- アートプロデュース学科 卒業論文発表会
- 歴史遺産学科 卒業論文発表会

2/5日
- 美術工芸学科 染織テキスタイルコース
 コース専任教員・卒業取講師による作品講評会
- 美術工芸学科 基礎美術コース 専任教員による作品講評会
- アートプロデュース学科 卒業論文発表会
- 歴史遺産学科 卒業論文発表会

2/7火
- 美術工芸学科 全体 作品講評会 ゲスト 島敦彦(国立国際美術館館長)

2/10金
- 文芸表現学科 卒業制作作品講評会

2/11土
- 美術工芸学科 日本画コース
 高校生対象イベント「美大生に聞きたいことがあります!」
 ゲスト 加藤広太(東彩高校教諭)
- 美術工芸学科 油画コース
 「PAINTING LIFE」油画コース専任教員による公開講評会
- 美術工芸学科 総合造形コース 作品講評会
 ゲスト 谷竜一(京都芸術センタープログラムディレクター)
- 文芸表現学科 卒業制作作品講評会

連日
- 映像学科 卒業制作作品上映・展示(脚本・論文・インスタレーション等)
 ※会期中、学生・ゲストによるトークイベント開催日あり

今年度の卒業展は、予約は不要でご入場いただく予定でおりますが、今後の感染状況によって事前予約が必要となる場合がございます。最新の情報は卒業展・修了展公式サイトに掲載いたします。

公式HP https://www.kyoto-art.ac.jp/sotsuten2022/
Twitter https://twitter.com/sotsuten_KUA
facebook https://www.facebook.com/kua.sotsuten

学校法人 瓜生山学園
京都芸術大学

卒業展・修了展のテーマ「芸術に何ができるだろう」は今回で3年目となりました。

このテーマでの開催をふりかえり、何ができたのかを考えてみました。

コロナ禍での人数と時間制限の設定にも関わらず、多くの方々から予約・来場があったこと。

そして、学生も制作時間や場所に制限がありながらも創り続けたこと。

さらにこの時期に発表するという「責任」と「勇気」を持って指導教員共々、卒業展・修了展に臨んだこと。

来場者の皆様、学生ともに「芸術だからできること」を今まで以上に感じた3年だったと思います。

今回のキービジュアルで表現するフレームを形どる「手」は正に来場者の方々と学生達の手と感じています。

互いに新たな風景を枠取り、新たな可能性を創造できたことだと思っています。

学生最後の集大成としての本展を是非ご高覧いただければ幸いです。

卒展委員長
丸井栄二(芸術教養センター教授)

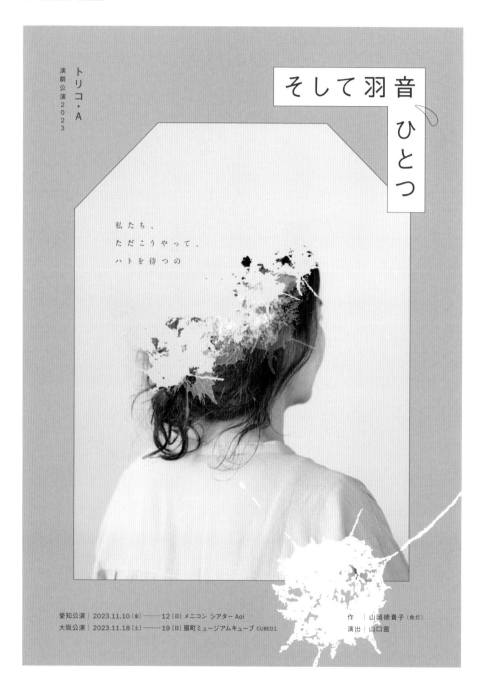

いけばな龍生展 植物の貌 2020［ポスター］
Font：オリジナル

いけばな龍生展

植物の貌
二〇二〇

'20年11月22日［日］・23日［月・祝］
渋谷ストリーム ホール

時間　10：00－18：00
※入場は閉場の30分前まで　※本展は日時指定制です
会場　渋谷ストリーム ホール　東京都渋谷区渋谷 3-21-3
入場料　1,500円　高校生以下無料
主催　龍生派家元吉村華洲＋龍生派本部

龍生派

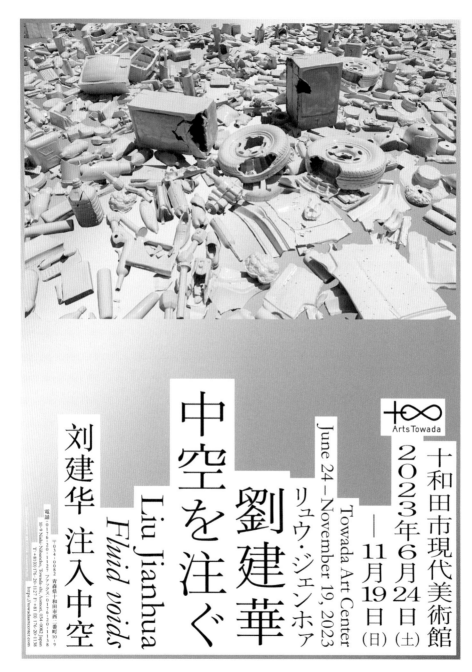

刘建华 注入中空

中空を注ぐ

劉建華

リュウ・ジェンホア

Liu Jianhua
Fluid voids

Towada Art Center
June 24–November 19, 2023

十和田市現代美術館

2023年6月24日（土）
―
11月19日（日）

Arts Towada

電話：0176-20-1127 ファックス：0176-20-1138
〒034-0082 青森県十和田市西二番町10-9
10-9 Nishi-Nibancho, Towada-shi, Aomori, 034-0082 Japan
T：+81（0）176-20-1127　F：+81（0）176-20-1138
https://towadaartcenter.com

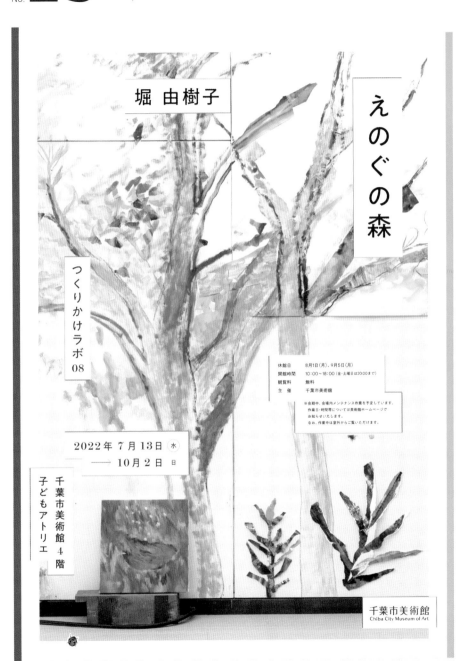

堀 由樹子

えのぐの森

つくりかけラボ08

休館日　8月1日(月)、9月5日(月)
開館時間　10:00〜18:00（金・土曜日は20:00まで）
観覧料　無料
主　催　千葉市美術館

※会期中、会場内メンテナンス作業を予定しています。
作業日・時間帯については美術館ホームページで
お知らせいたします。
なお、作業中は室外からご覧いただけます。

2022年 7月13日 (水)
—— 10月2日 (日)

千葉市美術館 4階
子どもアトリエ

千葉市美術館
Chiba City Museum of Art

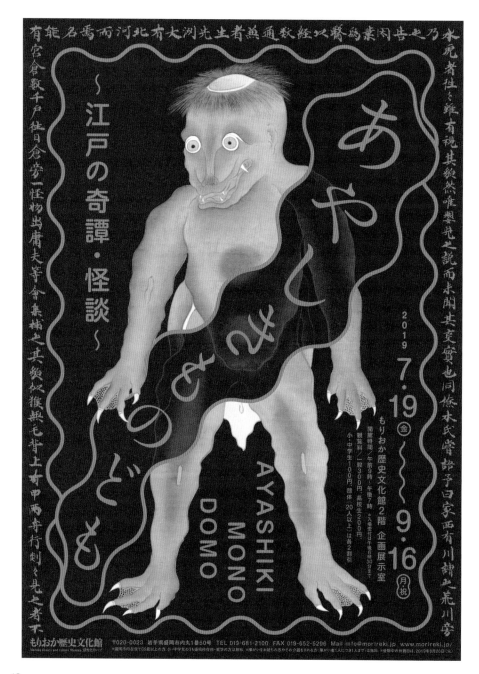

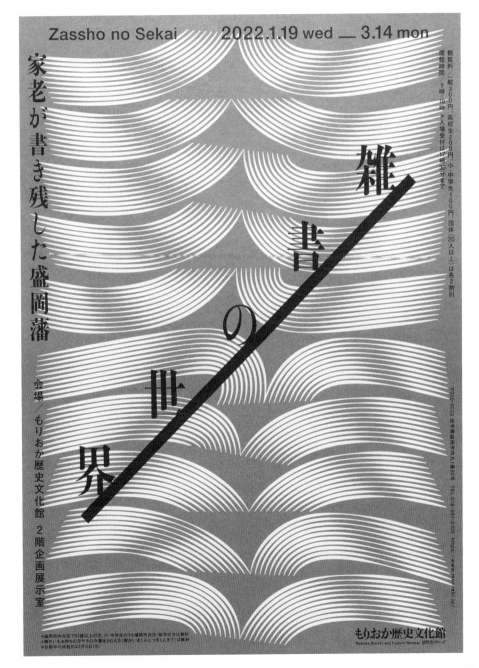

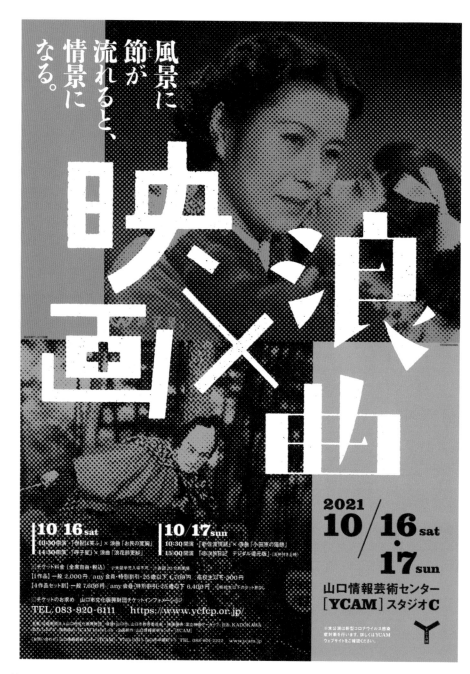

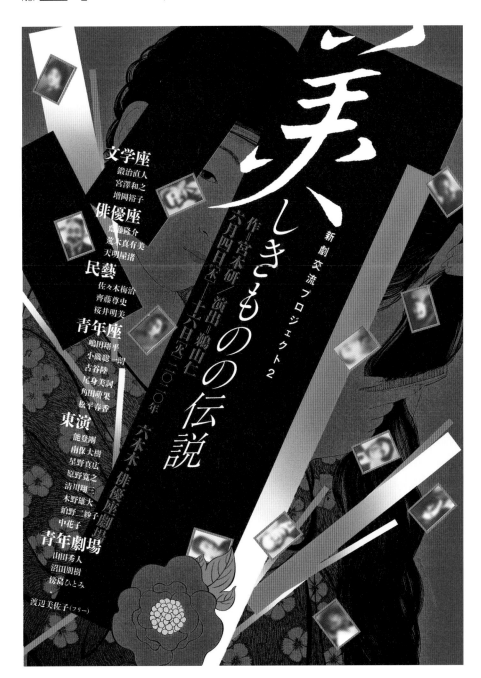

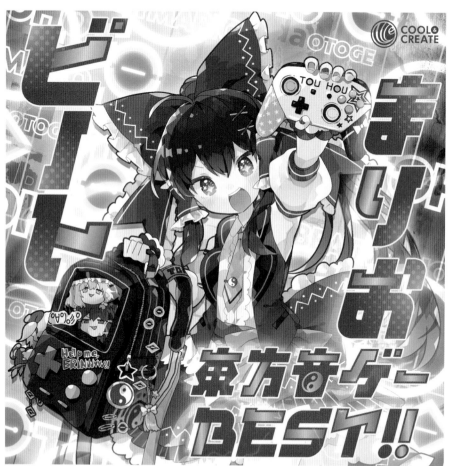

東方 Project ©上海アリス幻樂団

八戸工場大学 2018［ポスター］
Font：iroha 23kaede R、こぶりなゴシック Std W6、Ro良寛 Std GM・MU、
タカリズム Min DB

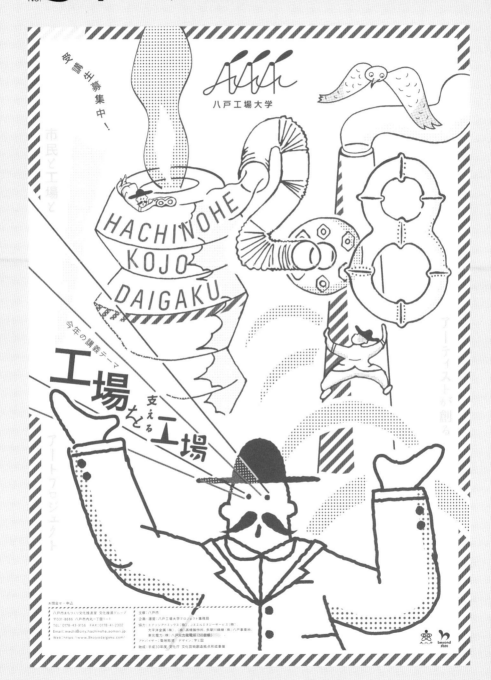

スーパーときめき［フライヤー］
Font：ゴシック MB101、Gotham B

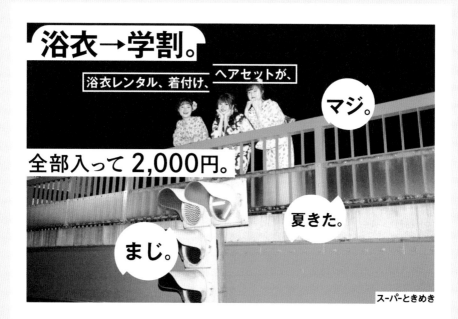

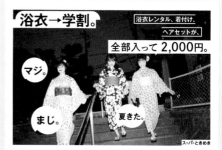

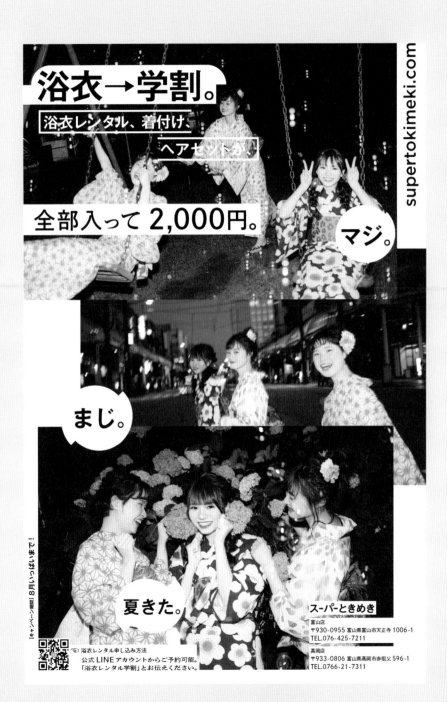

浴衣→学割。

浴衣レンタル、着付け、ヘアセットが、

全部入って 2,000円。

マジ。

まじ。

夏きた。

supertokimeki.com

スーパーときめき

富山店
〒930-0955 富山県富山市天正寺 1006-1
TEL.076-425-7211

高岡店
〒933-0806 富山県高岡市赤祖父 596-1
TEL.0766-21-7311

浴衣レンタル申し込み方法
公式 LINE アカウントからご予約可能。
「浴衣レンタル学割」とお伝えください。

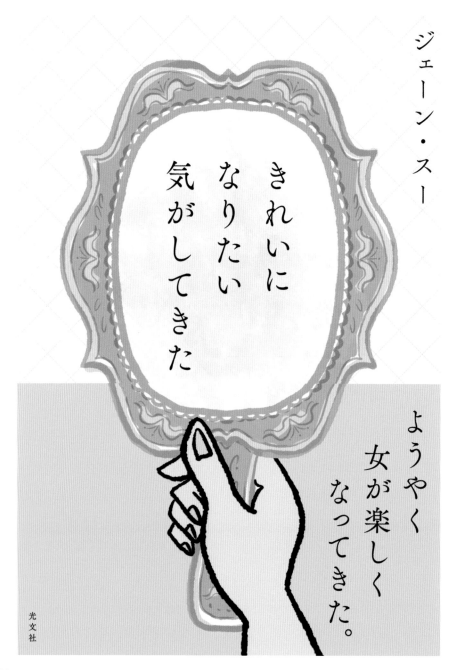

ジェーン・スー

きれいに
なりたい
気がしてきた

ようやく
女が楽しく
なってきた。

光文社

実験でわかる 中学理科の物理学／化学 第2版
観察でわかる 中学理科の生物学／地学 第2版［書籍］
Font：見出ゴ MB31 Pro、筑紫 A オールド明朝 E、AURORA Regular

実践ビジュアル教科書
実験でわかる
第2版
中学理科の
物理学
新学習指導要領対応
中学3年間の学習内容がこの1冊に。
豊富な写真や図解で探究力を伸ばします。 福地孝宏 著
PHYSICS
誠文堂新光社

実践ビジュアル教科書
実験でわかる
第2版
中学理科の
化学
新学習指導要領対応
中学3年間の学習内容がこの1冊に。
豊富な写真や図解で探究力を伸ばします。 福地孝宏 著
CHEMISTRY
誠文堂新光社

実践ビジュアル教科書
観察でわかる
第2版
中学理科の
生物学
新学習指導要領対応
中学3年間の学習内容がこの1冊に。
豊富な写真や図解で探究力を伸ばします。 福地孝宏 著
BIOLOGY
誠文堂新光社

実践ビジュアル教科書
観察でわかる
第2版
中学理科の
地学
新学習指導要領対応
中学3年間の学習内容がこの1冊に。
豊富な写真や図解で探究力を伸ばします。 福地孝宏 著
GEOSCIENCE
誠文堂新光社

Toyama Glass の作家たち いぬねこの器展 [ポスター]
Font：中ゴシック BBB

Toyama Glass の作家たち
いぬねこの器展

富山会場　富山市ガラス美術館 5F　ギャラリー1　2023年3月18日（土）-26日（日）　10:00-18:00　入場無料
有料駐車場はありません。公共交通機関または近隣の駐車場をご利用ください。会場の都合により生花の使い当いはご遠慮申し上げます。　入場料：600円/30分
東京会場　保護猫喫茶 recoma　2023年3月17日（金）-23日（木）　平日 13:00-20:00　土日祝 11:00-20:00　入場料：600円/30分
作品販売「猫いぬ会場ですて」オムスと猫下の書展、小学生以下の入場には別途料金がかかります。　富山と東京の会場に分けて開催します。

Toyama Glass
toyamaglass.com

Toyama Glass

市川知也　岩坂卓　キアツミダケイ　菊地大護　北村三彩
古賀雄大　小林洋行　小宮崇　佐藤望美
竹岡健輔　田中沙弥佳　永岡千佳　中尾雅一　竹内駿
野口真愛　野村桂子　古野伶奈　まぶちちか
光井威善　宮本崇輝
Yuri Iwamoto　若色正太

東京国立近代美術館70周年記念展
（とう きょう こく りつ きん だい び じゅつ かん しゅう てん）

重要文化財の秘密
（じゅう よう ぶん か ざい ひ みつ）

THE NATIONAL MUSEUM OF
MODERN ART, TOKYO
SECRETS OF IMPORTANT
CULTURAL PROPERTIES

ジュニア・セルフガイド

名作（すばらしい作品）といわれたら、あなたは何を思いうかべますか？
この展覧会では、名作として**重要文化財**に指定された作品ばかりを集めました。
実は、制作当時は問題作として賛否両論だったものもあるそうなんです。
このセルフガイドを使って、各作品の魅力や疑問に思うところを探してみましょう！

左：岸田劉生《麗子微笑》 1921(大正10)年
重要文化財 (1971年指定) 東京国立博物館
Image: TNM Image Archives　展示期間：4月4日〜5月14日
右：上村松園《母子》 1934(昭和9)年　重要文化財 (2011年指定)
東京国立近代美術館　展示期間：4月18日〜5月14日

┌─ 美術館のマナー ─┐
さわらない　　　ゆっくり歩く
しずかな声で　　メモはえんぴつで

No. **37**　囲む　葉山芸術祭データブック［書籍］
Font : Akko

葉山芸術祭
データブック
1993-2015

HAYAMA ART & MUSIC FESTIVAL
Date Book 1993-2015

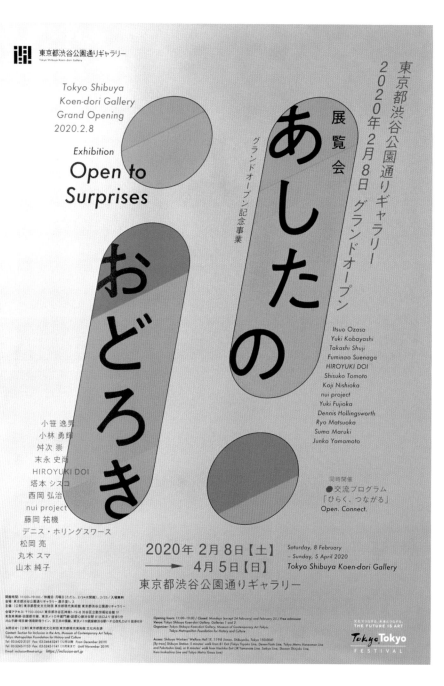

推し活しか勝たん［ポスター］
Font：オリジナル

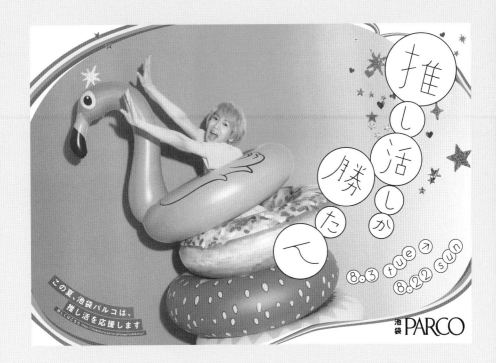

ゲッコーパレード「劇場Ⅰ プロローグ」「劇場Ⅱ 少女仮面」［フライヤー］
Font：オリジナル

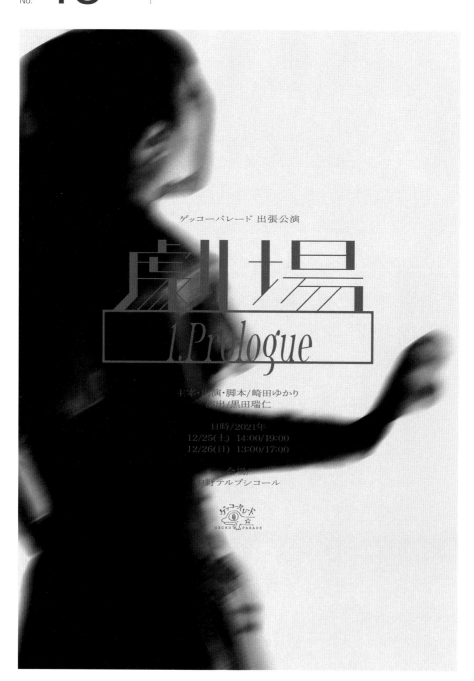

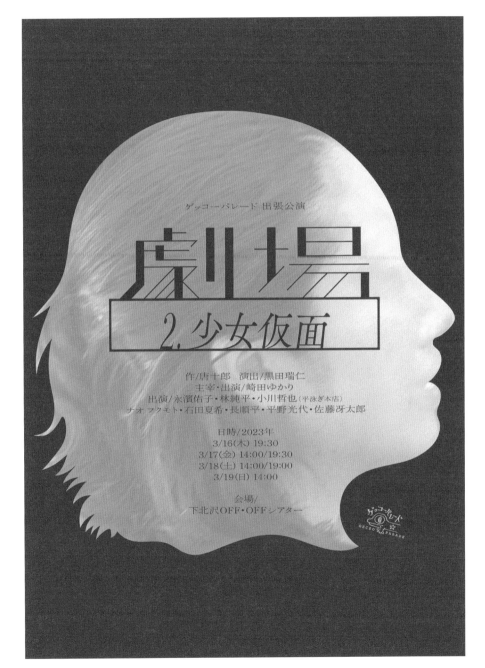

ゲッコーパレード 出張公演

劇場

2.少女仮面

作/唐十郎　演出/黒田瑞仁
主宰・出演/崎田ゆかり
出演/永濱佑子・林純平・小川哲也（平泳ぎ本店）
ナオフクモト・石田夏希・長順平・平野光代・佐藤冴太郎

日時/2023年
3/16(木) 19:30
3/17(金) 14:00/19:30
3/18(土) 14:00/19:00
3/19(日) 14:00

会場/
下北沢OFF・OFFシアター

京阪電車で行く！魅惑のはぴカラごはん［キービジュアル、ポスター］
Font：秀英にじみ角ゴ銀 StdN B

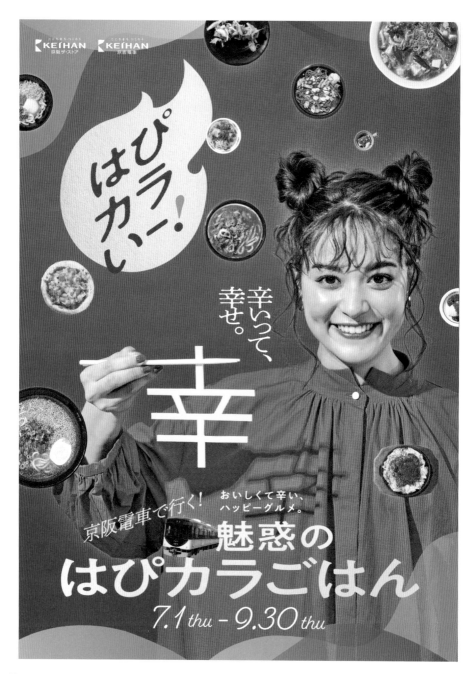

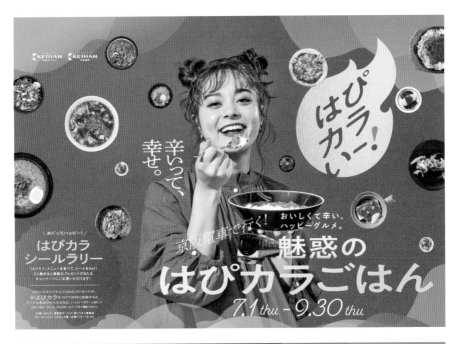

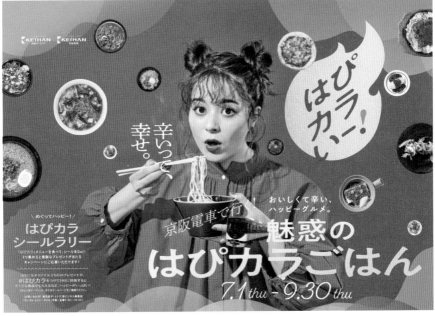

北斎のまく笑いの種［フライヤー］
Font：光朝、新ゴ B、オリジナル、その他

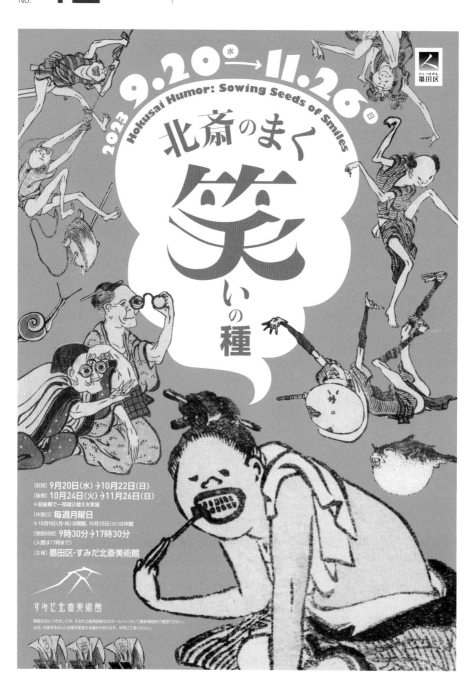

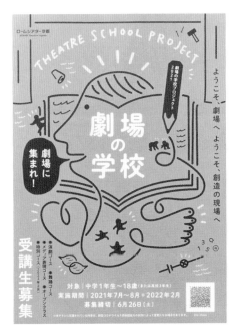
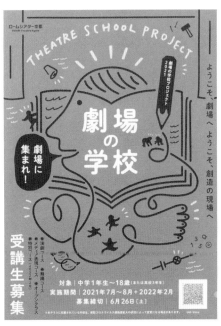
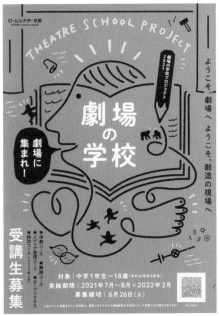
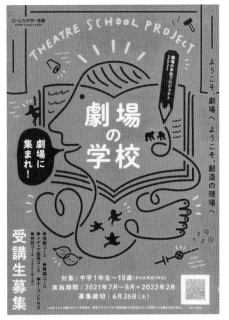

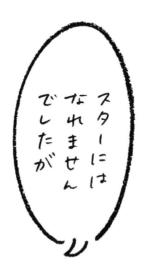

佐藤満春

いろいろ諦めた先にあった
「自分の熱」を信じて
動いた結果が、今

特別対談
も収録

舟橋政宏
テレビ朝日

安島隆
日本テレビ

山里亮太
南海キャンディーズ

DJ松永
Creepy Nuts

松田好花
日向坂46

春日俊彰
オードリー

若林正恭
オードリー

KADOKAWA

放送作家として「オードリーのオールナイトニッポン」「キョコロヒー」など人気番組19本を担当！
芸人・ラジオパーソナリティ・トイレや掃除の専門家としても幅広く活躍
多くの人気芸人、タレント、アイドルたちが信頼を寄せるサトミツこと佐藤満春の自叙伝的初エッセイ

すそのロケ弁［リーフレット］
Font：砧 芯 StdN、秀英丸ゴシック Std

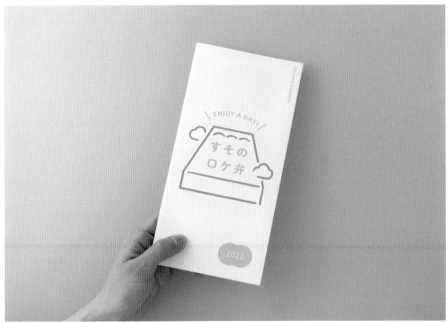

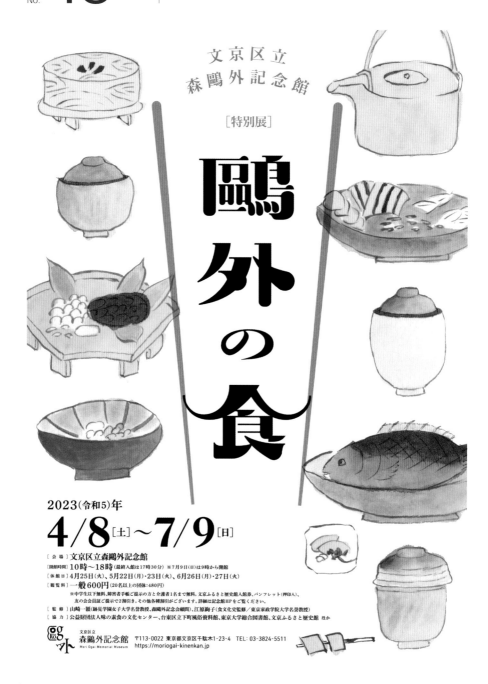

文京区立
森鷗外記念館

［特別展］

鷗外の食

2023（令和5）年
4/8［土］〜7/9［日］

［会　場］文京区立森鷗外記念館
［開館時間］10時〜18時（最終入館は17時30分）※7月9日(日)は9時から開館
［休館日］4月25日(火)、5月22日(月)・23日(火)、6月26日(月)・27日(火)
［観覧料］一般600円（20名以上の団体:480円）
※中学生以下無料、障害者手帳ご提示の方と介護者1名まで無料。文京ふるさと歴史館入館券、パンフレット（押印人）、友の会会員証ご提示で2割引き。その他各種割引がございます。詳細は記念館HPをご覧ください。
［監　修］山崎一穎（鷗友学園女子大学名誉教授、森鷗外記念館顧問）、江原絢子（食文化史監修／東京家政学院大学名誉教授）
［協　力］公益財団法人味の素食の文化センター、台東区下町風俗資料館、東京大学総合図書館、文京ふるさと歴史館 ほか

文京区立 森鷗外記念館 Mori Ogai Memorial Museum
〒113-0022 東京都文京区千駄木1-23-4 TEL: 03-3824-5511
https://moriogai-kinenkan.jp

66

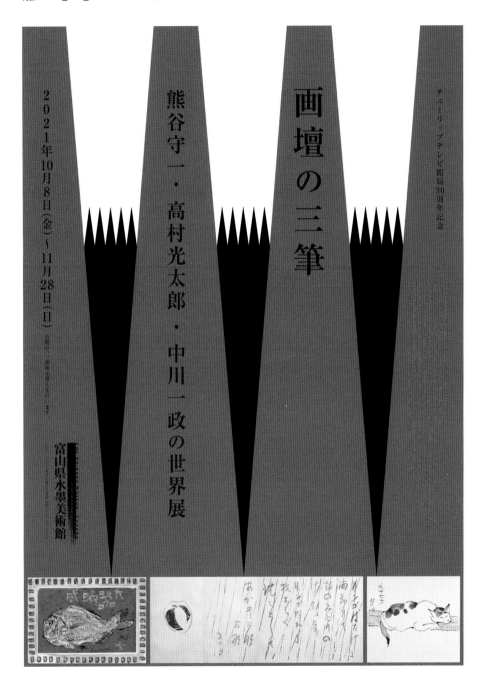

画壇の三筆

熊谷守一・高村光太郎・中川一政の世界展

2021年10月8日（金）〜11月28日（日）

富山県水墨美術館

チューリップテレビ開局30周年記念

No. 48 大小

アメイジング・ストーリー しかけ絵本の世界展［ポスター］
Font：遊ゴシック、DIN、Didot

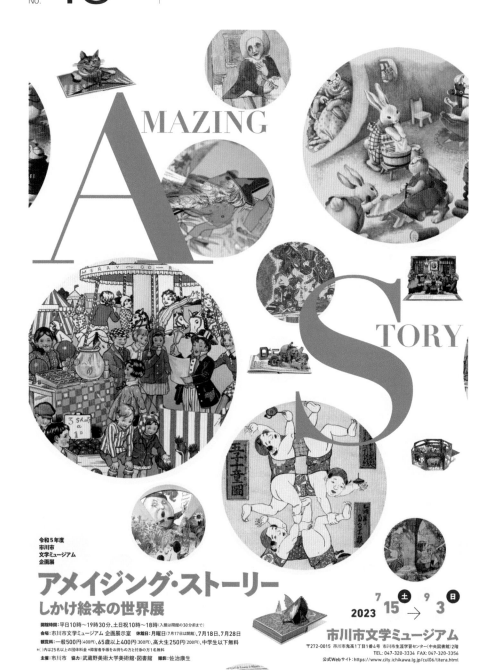

AMAZING

STORY

令和5年度
市川市
文学ミュージアム
企画展

アメイジング・ストーリー
しかけ絵本の世界展

開館時間：平日10時〜19時30分、土日祝10時〜18時（入館は閉館の30分前まで）
会場：市川市文学ミュージアム 企画展示室　休館日：月曜日（7月17日は開館）、7月18日、7月28日
観覧料：一般500円（400円）、65歳以上400円（300円）、高大生250円（200円）、中学生以下無料
※（ ）内は25名以上の団体料金●障害者手帳をお持ちの方と付添の方1名無料

主催：市川市　協力：武蔵野美術大学美術館・図書館　撮影：佐治康生

2023　7 15 土 → 9 3 日

市川市文学ミュージアム
〒272-0015　市川市鬼高1丁目1番4号　市川市生涯学習センター（中央図書館）2階
TEL：047-320-3334　FAX：047-320-3356
公式Webサイト：https://www.city.ichikawa.lg.jp/cul06/litera.html

行列のできるインタビュアーの

聞く技術

相手の
心をほぐすヒント88

場づくり、声がけ、相槌……聞き上手のメソッド

一瞬で全収録
信頼される
会話術

「あなたに聞いて
もらえてよかった」
著名人の絶賛、続々！

宮本恵理子

ダイヤモンド社

取材　営業　1on1　会議　面接　コーチング　採用　雑談

www.othanp.com

Ordinary *than* Paradise

何事もなかったかのように

2021.8.29 Sun
— 10.3 Sun

北村早紀　石原絵梨　赤羽佑樹　吉國元　中野由紀子
休場日：火曜日　開館時間：12:00−19:00［金・土は20:00まで］　観覧料：無料　会場：アキバタマビ21

AKIBA TAMABI 21

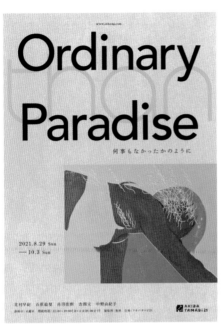

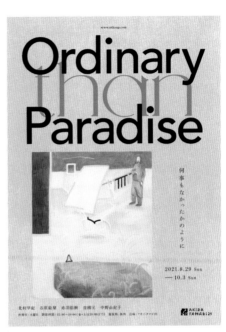

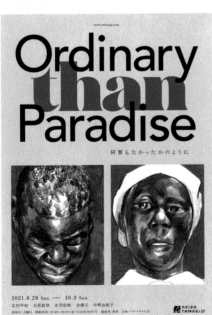

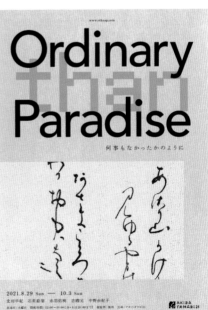

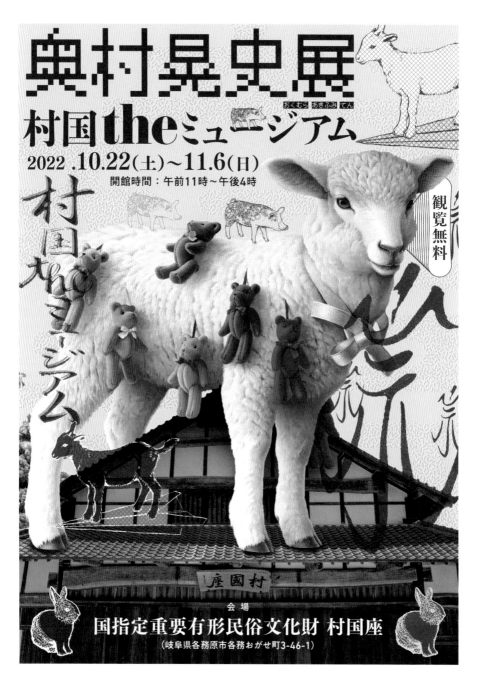

国立大学法人
東海国立
大学機構

岐阜大学

SCHOOL OF
SOCIAL SYSTEM
MANAGEMENT

令和
3年
岐阜大学は、
「社会システム
経営学環」を
新設します

探求と探究、
「学び」を
「環」にする。

社会のしくみが大きく変化する時代。
未知の価値観へ自在にシフトする人になろう。
激動の現場から学び、みちを求め、究めよう。
多様な学びを「環」にしてこれからの社会をつくろう。

社会システム経営学環は
学部相当の教育組織です

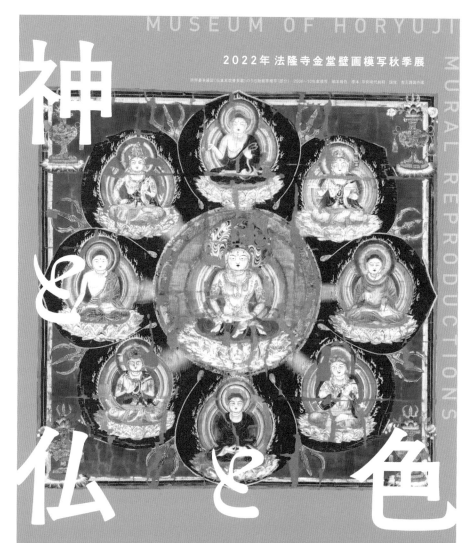

I LOVE日本画

水野美術館コレクション展

横山大観「無我」(部分)明治30年(1897)　水野美術館蔵

尾竹竹坡展［ポスター］
Font：ゴシック MB101

尾

OTAKE

天才肌の人。

竹

CHIKUHA

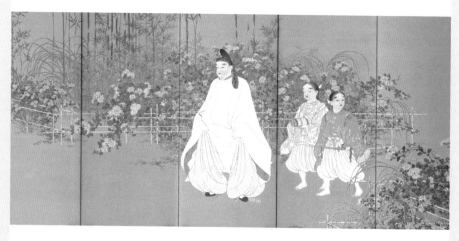

坡

竹

生誕140年 尾竹竹坡 展
2018年 2月16日（金）─ 3月25日（日）

開館時間：9時半─18時（入室は17時半まで）／会期中の休館日：月曜日、3月22日（木）
主　催：富山県水墨美術館・北日本新聞社
協　力：新潟県立近代美術館／チューリップテレビ
問合せ：富山県水墨美術館／富山市五福777／電話 076431-3719

富山県水墨美術館

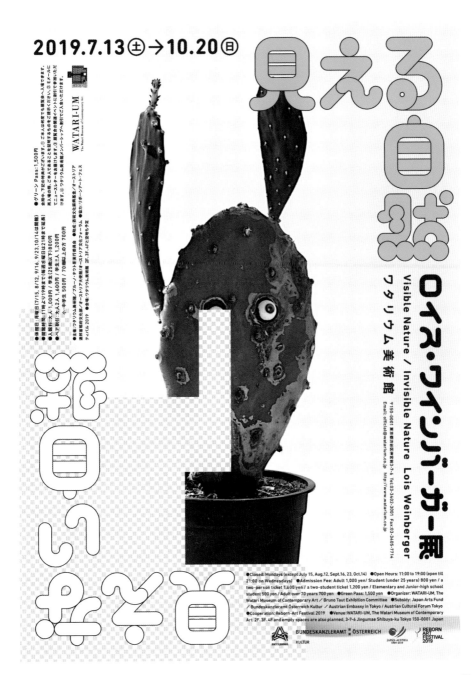

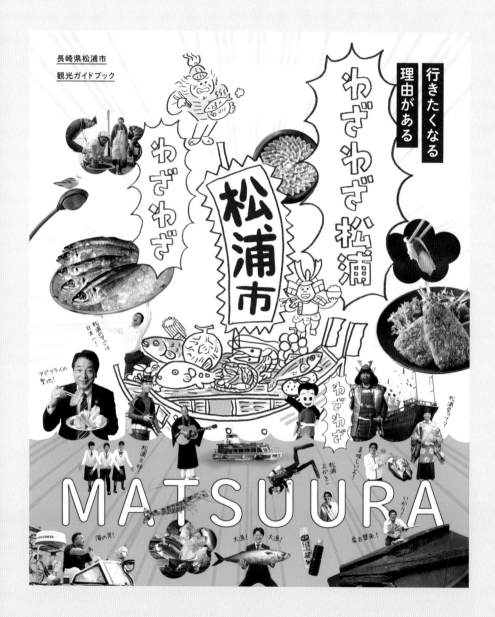

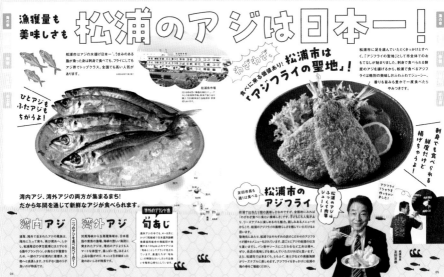

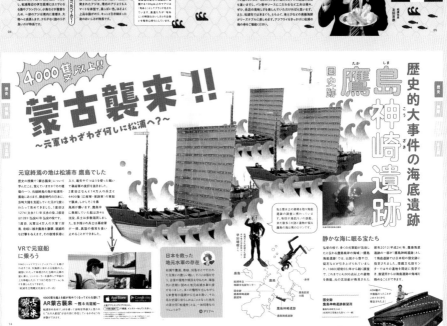

わかるにがおえ会［フライヤー］
Font：じゅん501

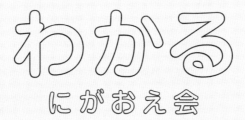

わかる　にがおえ会

12 25 日
12:30−17:00
予約制

参加費
5,000円

場所

ホホホ座金沢2F
お一人様20分

参加者には
ワンドリンク
＋ちょっとした
クリスマス
プレゼント有

わかる先生がデジタル（iPad）で似顔絵を描きます！
ソロでも、ご家族、兄弟、姉妹、カップルでも参加OK

※デジタル（iPad）にて制作した似顔絵を
Airdropもしくはメールにてお送りいたします
ので、受け取れる端末かメールアドレスのご準備
をお願いいたします。※似顔絵のご予約は先着
順となります。ご希望時間は先着順により決まり
ますのでご希望に添えない場合がございます。

わかる　@wakarana_i

1991年生まれ。イラストレーター・アーティスト。
ニコニコした顔をシンプルな線で表現したイラストが特徴。
2015年LINEスタンプをきっかけにイラストレーターとなり、
現在は広告、書籍、Web媒体へのイラストの提供を行う。
著書に「今日は早めに帰りたい（KADOKAWA）」「疲れたあなた
をほめる本（ポプラ社）」がある。近年は展示も積極的に行い、ロ
ンドン、スペイン、韓国など海外での展覧会も開催している。

ご予約・お問い合わせ

HOHOHOZA KANAZAWA
3-51-6,ono,kanazawa
TEL.076-255-2038
hohoho@toneinc.co.jp
hohohoza-kanazawa.com

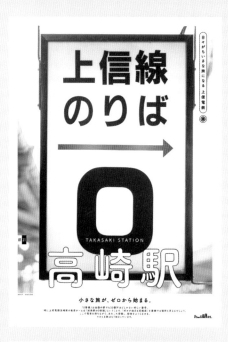

小さな旅が、ゼロから始まる。

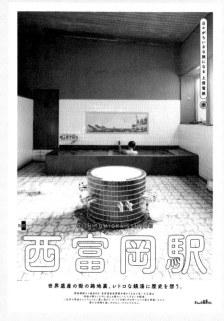

世界遺産の街の路地裏、レトロな銭湯に歴史を想う。

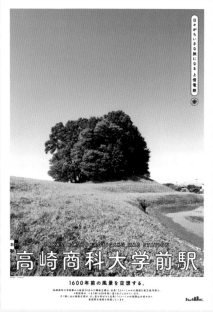

1600年前の風景を空想する。

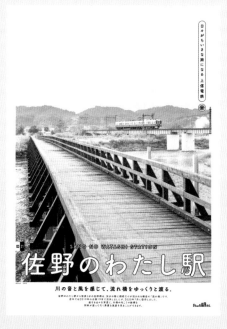

川の音と風を感じて、流れ橋をゆっくりと渡る。

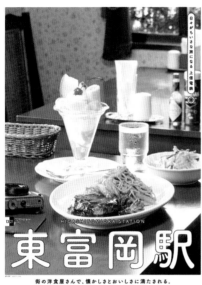

HIGASHITOMIOKA STATION

東富岡駅

街の洋食屋さんで、懐かしさとおいしさに満たされる。

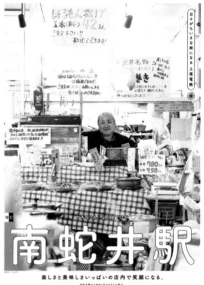

NANJAI STATION

南蛇井駅

楽しさと美味しさいっぱいの店内で笑顔になる。

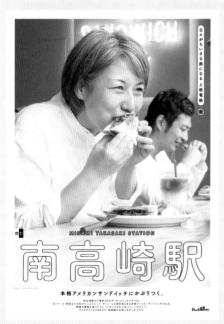

MINAMI TAKASAKI STATION

南高崎駅

本格アメリカンサンドイッチにかぶりつく。

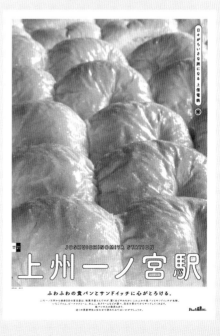

JOSHUICHINOMIYA STATION

上州一ノ宮駅

ふわふわの食パンとサンドイッチに心がとろける。

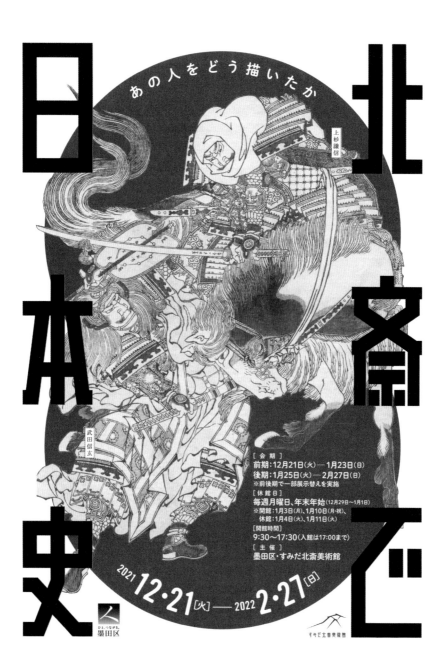

北斎で日本史

あの人をどう描いたか

上杉謙信

武田信玄

[会 期]
前期：12月21日(火)—1月23日(日)
後期：1月25日(火)—2月27日(日)
※前後期で一部展示替えを実施

[休 館 日]
毎週月曜日、年末年始(12月29日〜1月1日)
※開館:1月3日(月)、1月10日(月・祝)、
休館:1月4日(火)、1月11日(火)

[開館時間]
9:30〜17:30(入館は17:00まで)

[主 催]
墨田区・すみだ北斎美術館

2021 **12・21**[火]—2022 **2・27**[日]

ひと、つながる、墨田区

すみだ北斎美術館

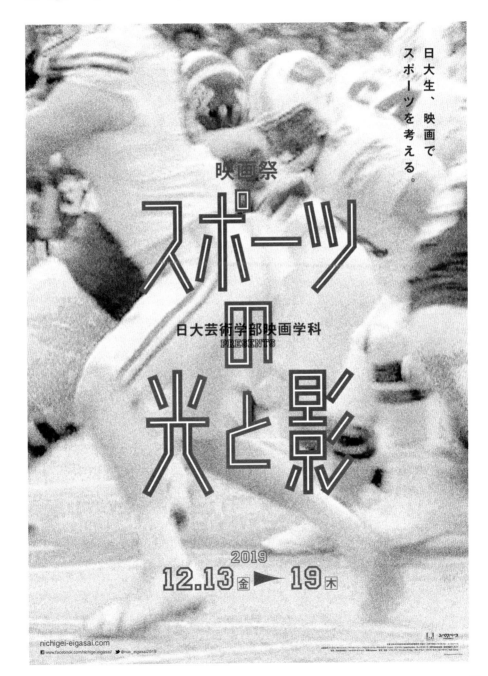

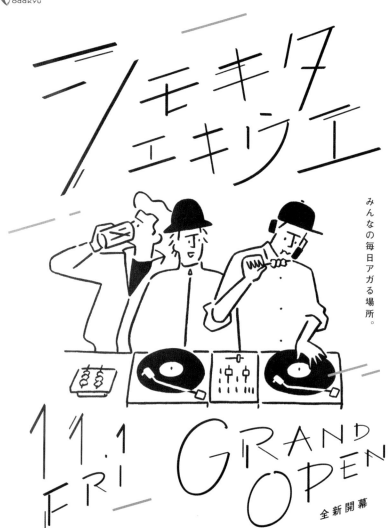

小田急線 下北沢駅上に 11月1日（金）16店舗グランドオープン！

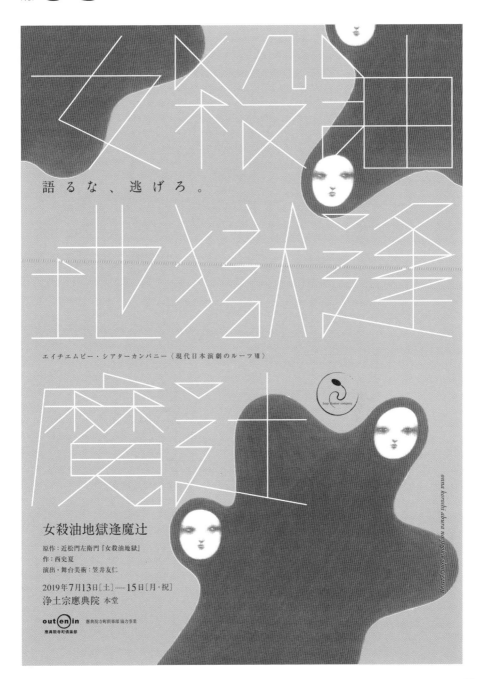

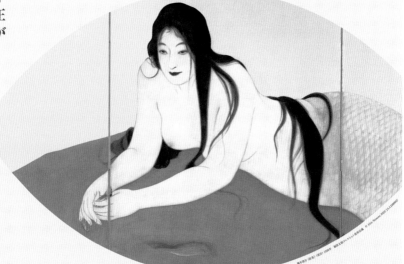

コレクター福富太郎の眼

昭和のキャバレー王が愛した絵画

2022年
7月15日（金）
—
9月4日（日）

富山県水墨美術館

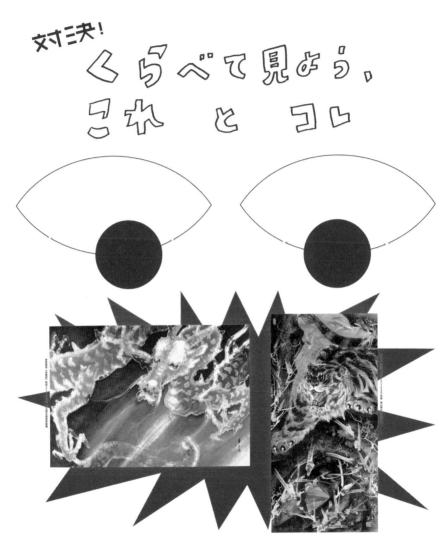

2023年 2月17日（金）**〜 4月9日**（日）

開館時間＝午前9時30分〜午後6時（入室は午後5時30分まで）　休館日＝月曜日、3月22日（水）
観覧料＝一般 300（230）円、大学生 150（110）円　※本展観覧券で、常設展もご覧いただけます。　※（　）内は20人以上の団体料金。
※小・中学生・高校生及びこれらに準ずる方、各種障がい者手帳をお持ちの方は観覧無料。
主催＝富山県水墨美術館、富山新聞社、北陸新聞社、北日本放送
協賛＝東亜薬品、リードケミカル、日東メディック、トヨタカローラ富山、スギノマシン、ユニゾーン、デュプロ北陸販売（順不同）
富山県水墨美術館　〒930-0887 富山市五福777　電話（076）431-3719

富山県水墨美術館
THE SUIBOKU MUSEUM, TOYAMA

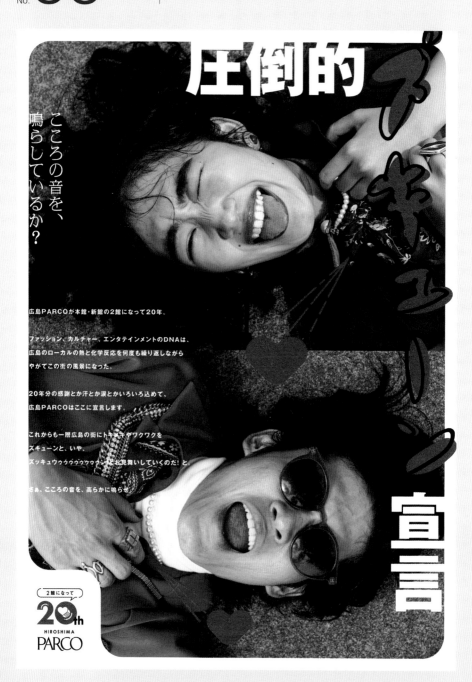

圧倒的

ズキューン

宣言

こころの音を、鳴らしているか？

広島PARCOが本館・新館の2館になって20年。

ファッション、カルチャー、エンタテインメントのDNAは、
広島のローカルの熱と化学反応を何度も繰り返しながら
やがてこの街の風景になった。

20年分の感謝とか汗とか涙とかいろいろ込めて、
広島PARCOはここに宣言します。

これからも一層広島の街にトキメキやワクワクを
ズキューンと、いや、
ズッキュウウゥゥゥゥゥゥゥゥゥ〜ンとお見舞いしていくのだ! と。

さぁ、こころの音を、高らかに鳴らせ

2館になって
20th
HIROSHIMA
PARCO

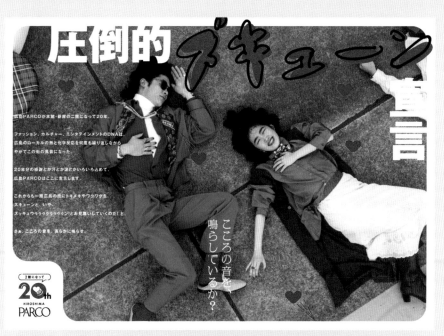

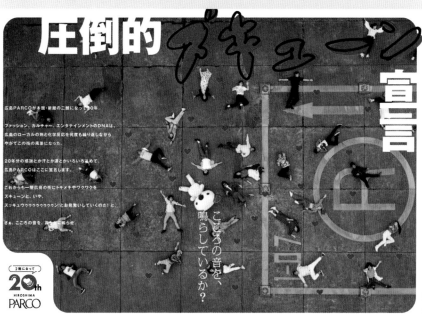

手書き | 15年分のイチゴイチエに、愛を込めて。［館内装飾、ポスター］
Font：オリジナル

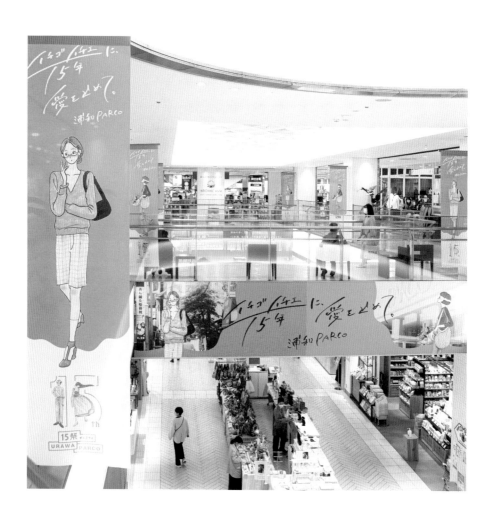

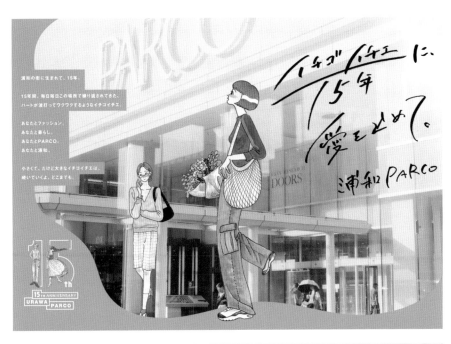

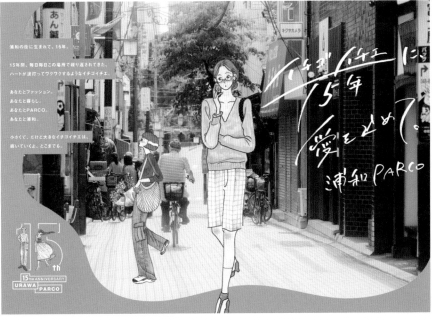

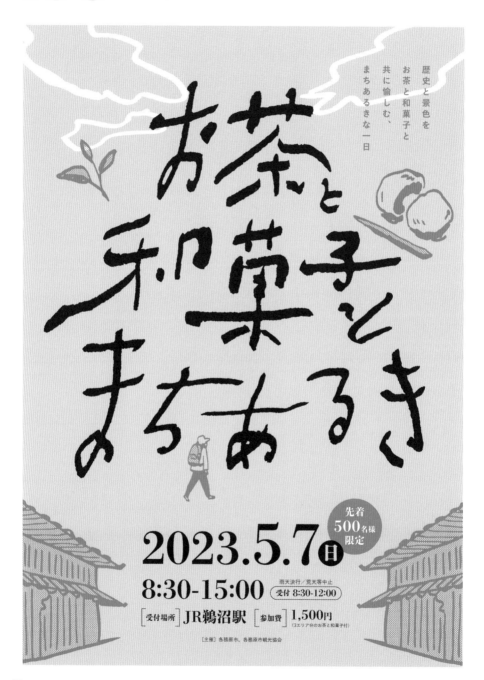

No. **69**　立体 ｜ NOBODY KNOWS チャーリー・パワーズ　発明中毒篇 ［フライヤー］
Font：Copperplate Bold、オリジナル、フォーク Pro Bold

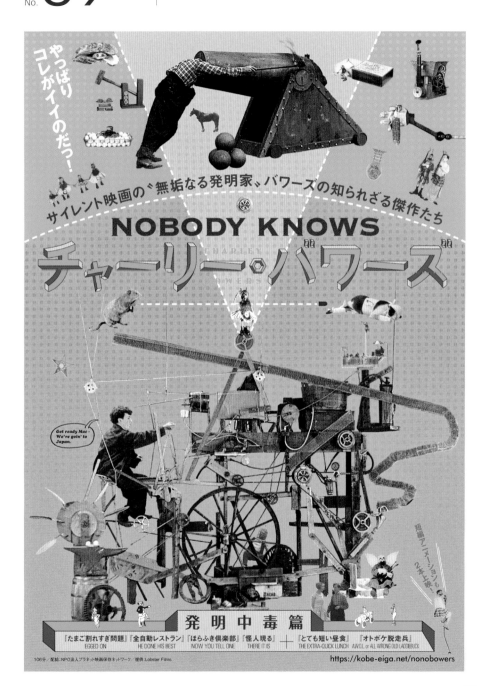

やっぱりコレがイイのだっ！

サイレント映画の〝無垢なる発明家〟パワーズの知られざる傑作たち

NOBODY KNOWS
チャーリー・パワーズ

Get ready Mac - We're goin' to Japan.

短編アニメーションも2本上映。

発明中毒篇

『たまご割れすぎ問題』『全自動レストラン』『ほらふき倶楽部』『怪人現る』　＋　『とても短い昼食』　『オトボケ脱走兵』
EGGED ON　　HE DONE HIS BEST　　NOW YOU TELL ONE　　THERE IT IS　　　　THE EXTRA-QUICK LUNCH　AWOL or ALL WRONG OLD LADDIEBUCK

106分／配給：NPO法人プラネット映画保存ネットワーク／提供：Lobster Films

https://kobe-eiga.net/nonobowers

95

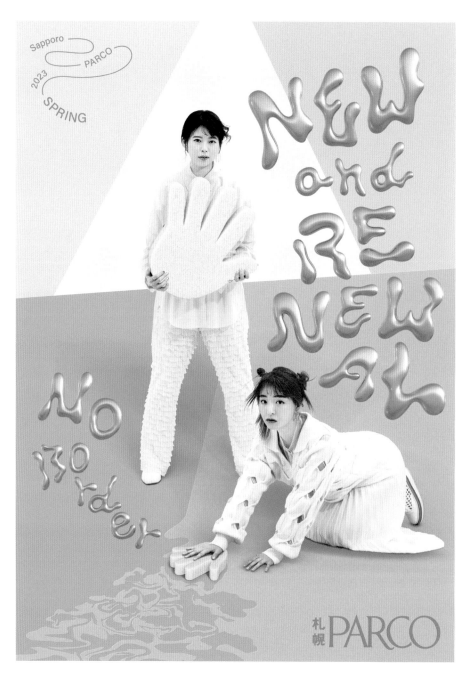

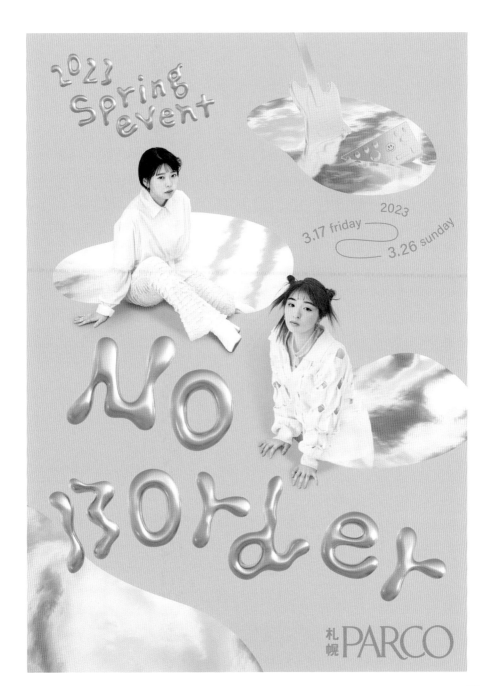

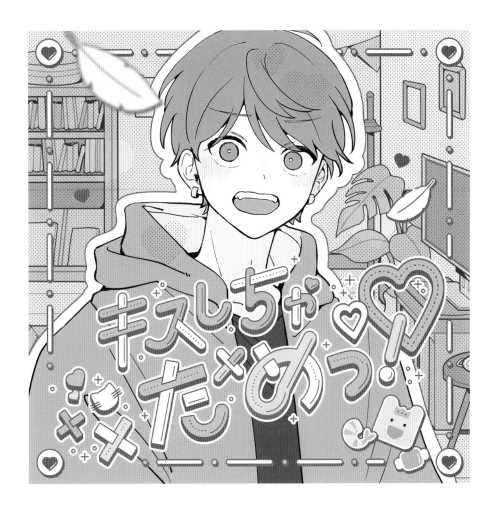

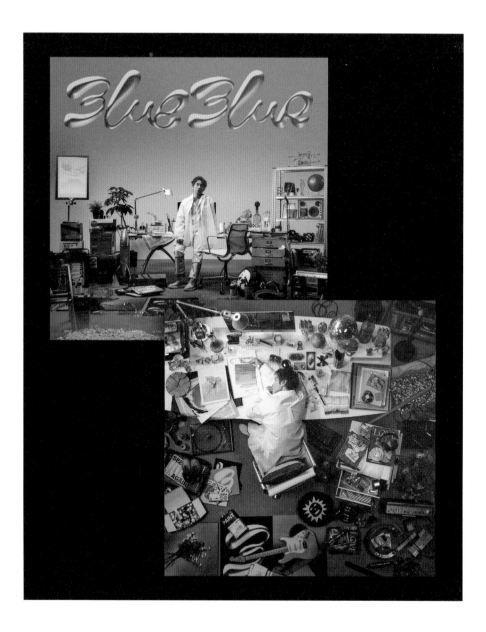

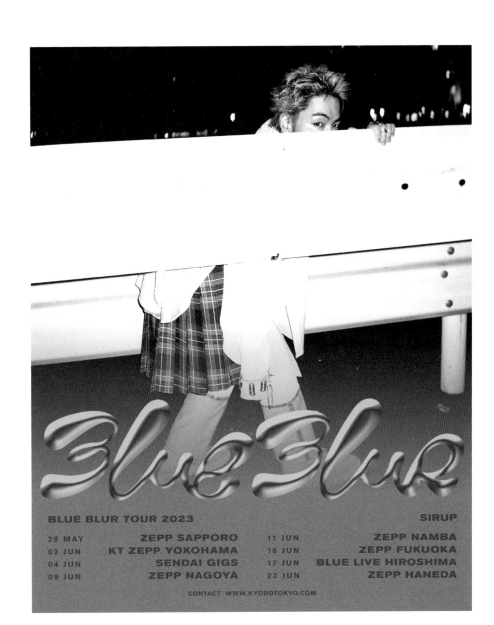

BLUE BLUR TOUR 2023 **SIRUP**

29 MAY	ZEPP SAPPORO	11 JUN	ZEPP NAMBA
02 JUN	KT ZEPP YOKOHAMA	16 JUN	ZEPP FUKUOKA
04 JUN	SENDAI GIGS	17 JUN	BLUE LIVE HIROSHIMA
09 JUN	ZEPP NAGOYA	23 JUN	ZEPP HANEDA

CONTACT : WWW.KYODOTOKYO.COM

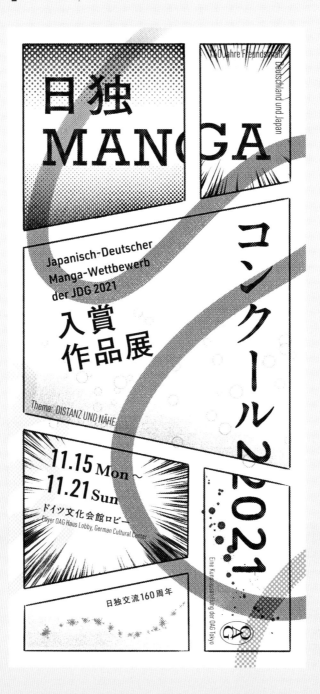

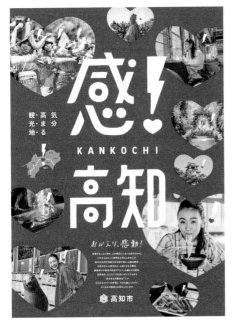

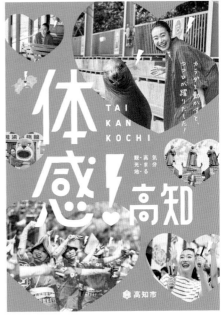

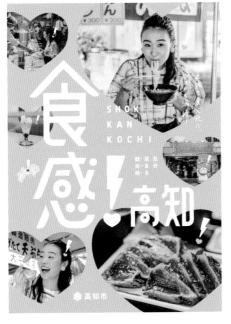

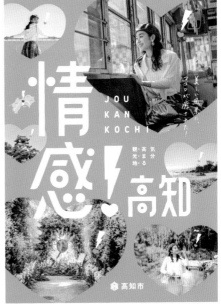

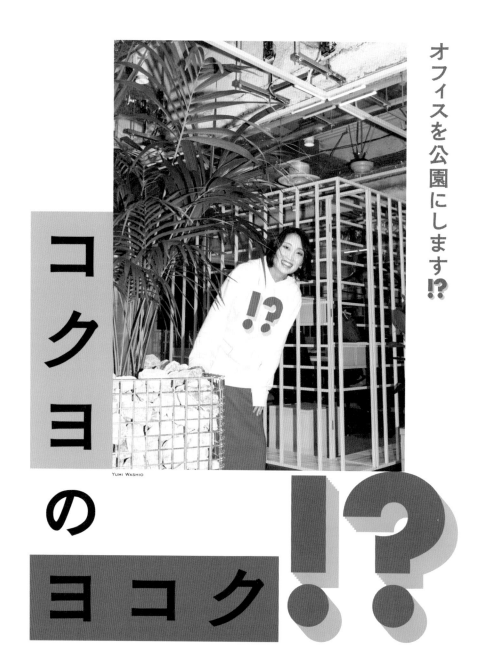

オフィスを公園にします⁉

コクヨの
ヨコク⁉

YUMI WASHIO

未来に生かされる大失敗をします⁉

コクヨ の ヨコク

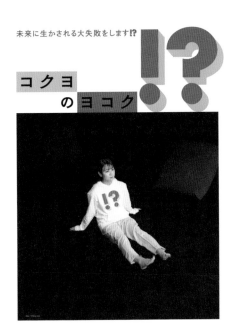

Y.O.K.O.K.U

この世から満員電車をなくします⁉

コクヨの ヨコ ク

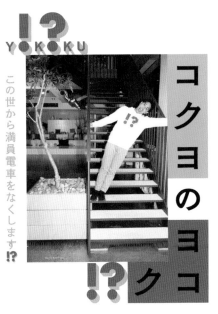

コクヨ の ヨコク

YOKOKU⁉

世界中でヨクを流行らせます⁉

コクヨのヨコク

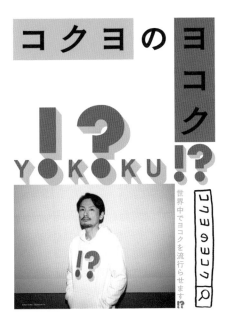

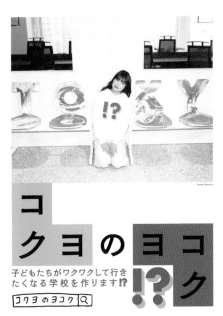

コクヨ の ヨコ ク

子どもたちがワクワクして行きたくなる学校を作ります⁉

コクヨのヨコク

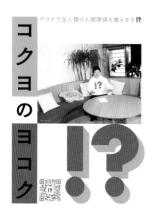

サウナで全人類の人間関係を整えます⁉

コクヨのヨクク

⁉

コクヨのヨコク

この世から、勉強したくない！をなくします⁉

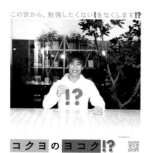

コクヨのヨコク⁉

日本の文具で、世界中を
ワクワクさせます⁉

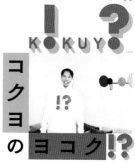

! ⁉
KOKUYO
コクヨ
の
ヨコク⁉

コクヨ
の
ヨコク⁉

宇宙で働く人の困りごとも解決します⁉

! ?
KOKUYO
コクヨの
ヨコク⁉

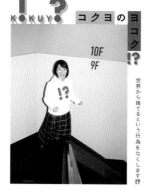

10F
9F

世界から捨てるという行為をなくします⁉

宇宙で働く人の困りごとも解決します⁉
この世から、勉強したくない！をなくします⁉
未来に生かされる大失敗をします⁉
世界中でヨコクを流行らせます⁉

コクヨの ヨコク ⁉

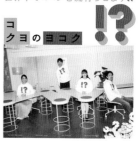

! ?
KOKUYO

世界から捨てるという行為をなくします⁉
子どもたちがワクワクして行きたくなる学校を作ります⁉
サウナで全人類の人間関係を整えます⁉
オフィスを公園にします⁉

コクヨ
の
ヨコク⁉

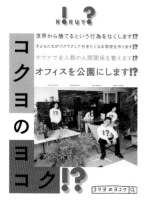

!?
KOKUYO
!?
YOKOKU
さあ、憶測にすること
から始めよう。
コクヨのヨコク

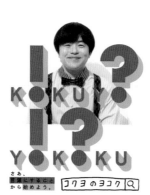

コクヨ
の
ヨコク
?
KOKUYO

誠実な変態をたくさん生み出します⁉
椅子で腰痛をこの世からなくします⁉
一度の人生で、何回も生き直せる家をつくります⁉
ノートの書き心地を、神の領域にもっていきます⁉

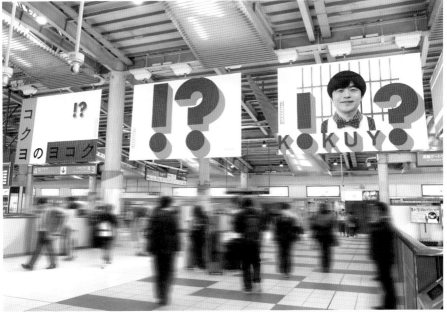

人は 話し方が 9割

永 松 茂 久
Nagamatsu Shigehisa

1 分 で 人 を 動 か し 、
100 % 好 か れ る 話 し 方 の コ ツ

もう会話で悩まない。疲れない。オロオロしない。

(仕事) (恋愛) (人間関係) (お金) (パートナー)

全部、うまくいく。

口下手でも、
あがり症でも、
大丈夫!

(雑談) (初対面) (コミュニティ)

すばる舎

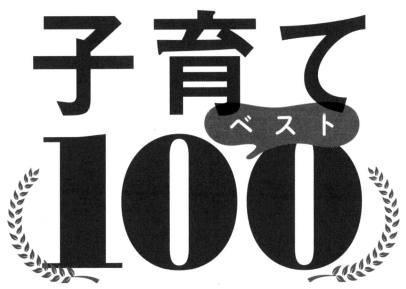

最先端の
新常識 × 子どもに一番
大事なこと

が1冊で全部丸わかり

子育て

ベスト

100

ハーバード大、スタンフォード大、シカゴ大…

一流研究者の200以上の資料×膨大な取材から厳選！

「創造力」「自己肯定感」「コミュ力」「批判的思考力」

今スグに
でもやって
あげたい

すぐできる
超！具体策
421

「一番いいメソッド」
全収録

Kato Noriko
加藤紀子

ダイヤモンド社

家庭学習 遊び 習い事 読書 英語
スマホ 学校選び 食事 睡眠 スポーツ

小田急多摩センター駅　周辺の企業さまに朗報です。

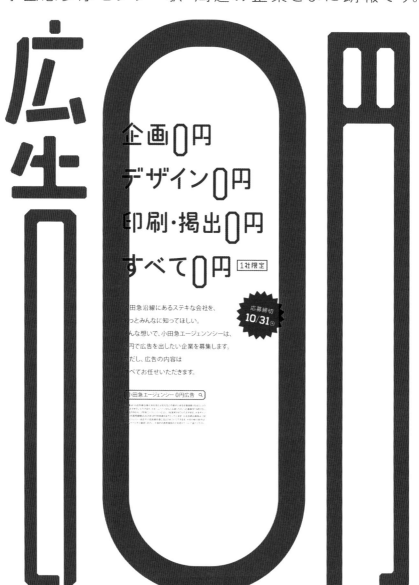

企画0円
デザイン0円
印刷・掲出0円
すべて0円　1社限定

田急沿線にあるステキな会社を、
っとみんなに知ってほしい。
んな想いで、小田急エージェンシーは、
円で広告を出したい企業を募集します。
だし、広告の内容は
べてお任せいただきます。

応募締切
10/31㊐

小田急エージェンシー 0円広告　🔍

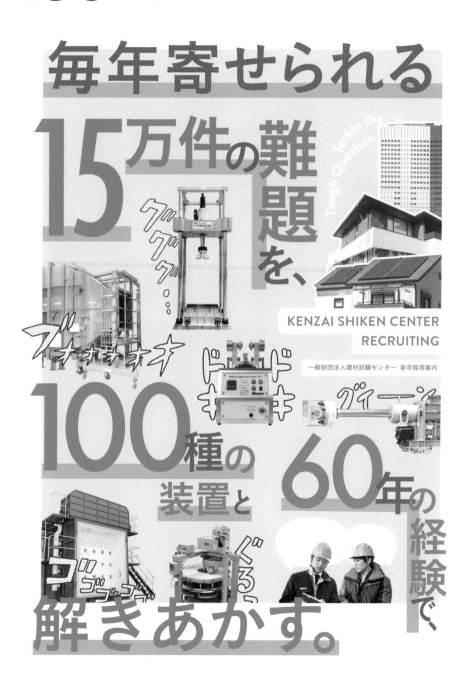

毎年寄せられる
15万件の難題を、
100種の装置と60年の経験で、
解きあかす。

KENZAI SHIKEN CENTER
RECRUITING

一般財団法人建材試験センター 新卒採用案内

Tackle the Tough Question

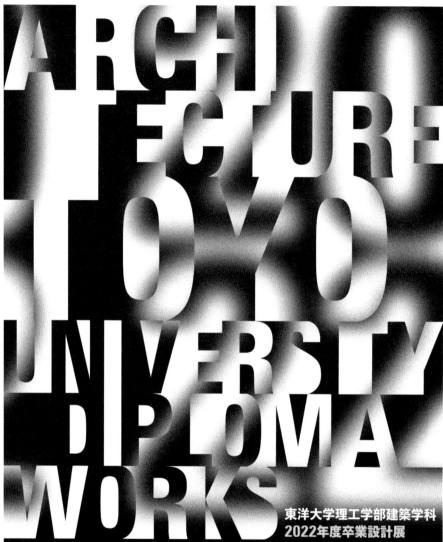

東洋大学理工学部建築学科
2022年度卒業設計展

A r c h i t e c t u r e T o y o U n i v e r s i t y D i p l o m a W o r k s 2 0 2 2

展覧会：**2022.2.13**.mon→**16**.tue
時間：**9:00**→**19:00** ｜ 会場：新宿パークタワー1F アトリウム
初日は13:00~19:00・最終日は09:00~16:00
〒163-1062東京都新宿区西新宿3-7-1 新宿パークタワー
主催：東洋大学理工学部建築学科

東洋大学建築学科HP［東洋大学 建築学科］で検索
東洋大学建築学科公式twitter @toyo_arch

問い合わせ先：東洋大学理工学部建築学科 049-239-1415 担当：今井・田中

講評会：**2022.2.15**.wed 13:00~19:00
定員：100 名・申込不要・入場無料
講評会ゲスト：**賓神尚史**　コメンテータ：**伊藤暁、篠崎正彦**［東洋大学建築学科］

賓神尚史・プロフィール：1997年明治大学理工学部建築学科卒業、1999年明治大学大学院理工学研究科建築学専攻修了
1999年~2005年（株）青木淳建築計画事務所、2005年12月~日吉坂事務所、2014 日本建築学会 作品選集 新人賞
2018 住宅建築賞（東京建築士会）金賞、京都造形大学、工学院大学、日本大学、
日本女子大学、前里大学 非常勤講師（五十音順）

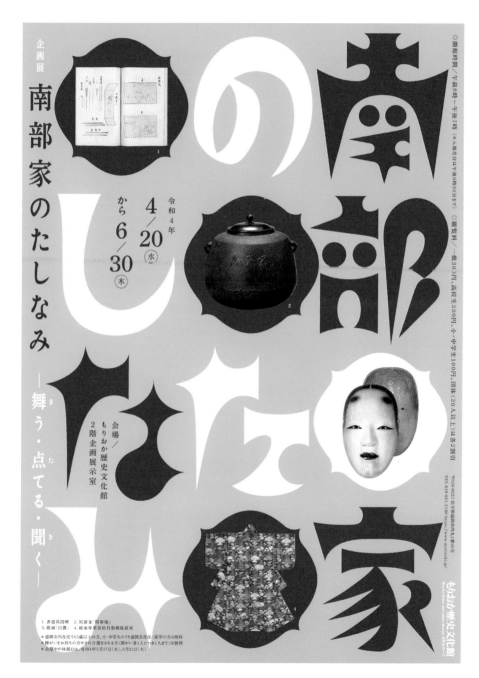

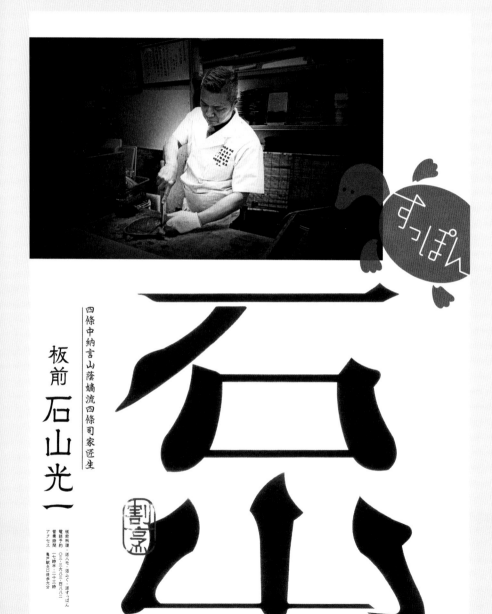

すっぽん

四條中納言山蔭嫡流四條司家匠生

板前 石山光一

板前料理・活八モ・活よく・活すっぽん
電話予約・〇三-三六八三-四八二
営業時間
（七時半・二十三時）
アクセス
亀戸駅北口徒歩六分

割烹

愛知県美術館・愛知県陶磁美術館　移動美術館 2022

もじもえもじも

西尾市岩瀬文庫所蔵品を加え、文字や書物にまつわる作品を展示。

2022年9月17日｜土｜－ 11月27日｜日｜

開館時間｜午前9時〜午後5時
休館日｜月曜日（9月19日、10月10日は開館）、10月20日（木）、11月17日（木）
主　催｜愛知県美術館、愛知県陶磁美術館、西尾市岩瀬文庫

開催場所｜**西尾市岩瀬文庫
企画展示室**

**入場
無料**

問い合わせ先　西尾市岩瀬文庫　〒445-0847　愛知県西尾市亀沢町480　TEL 0563-56-2459　FAX 0563-56-2767
西尾市岩瀬文庫ホームページ　https://www.iwasebunko.jp/　記念講演会など関連イベントについてはチラシ、ホームページをご覧ください。

日本初の古書ミュージアム
IWASE BUNKO LIBRARY
西尾市岩瀬文庫

ドリー・クラーク 著　伊藤守 監修　桜田直美 訳

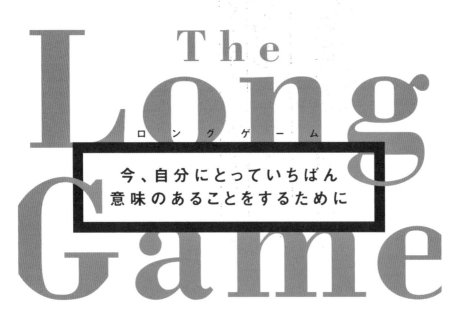

The Long Game

ロング　ゲーム

**今、自分にとっていちばん
意味のあることをするために**

長期的な
視点を持って
人生の戦略
を考える

何を学び、
何を実行し、
何を実現するのか

世界の
トップ経営
思想家
（Thinkers50）
の1人による
日本初の書籍

Discover
ディスカヴァー

ウォール・
ストリート・ジャーナル
ベスト
セラー

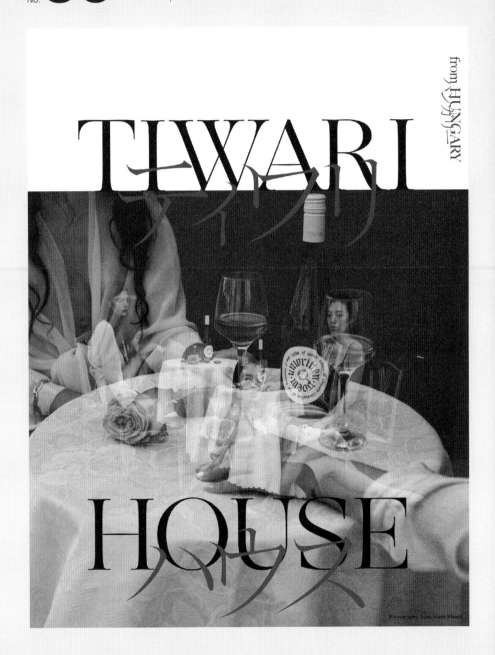

from HUNGARY

TIWARI
タイワリ

HOUSE
ハウス

Photography Anna Marie Mozard

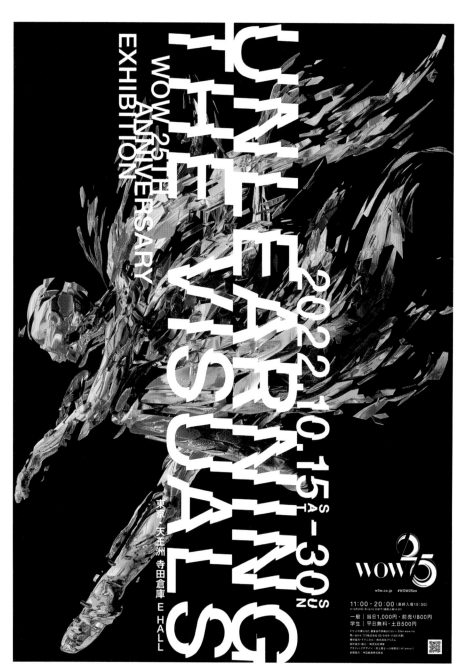

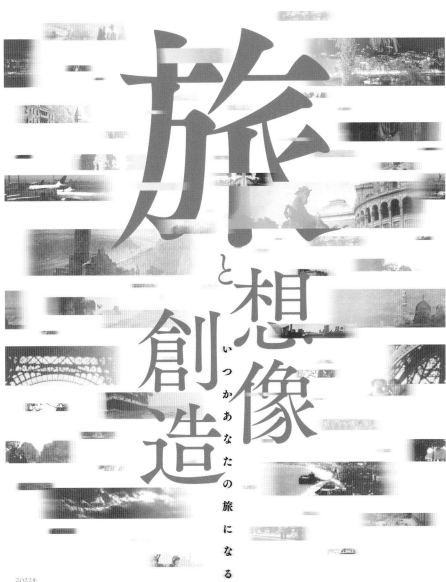

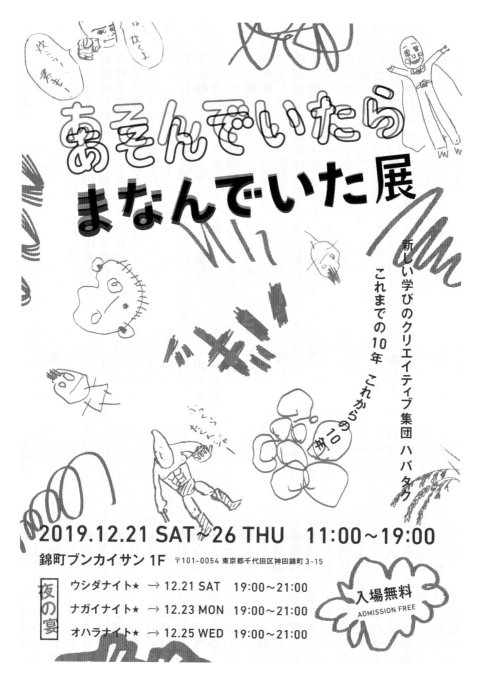

あそんでいたら
まなんでいた展

新しい学びのクリエイティブ集団 ハバタク

これまでの10年 これからの10年

2019.12.21 SAT〜26 THU　11:00〜19:00

錦町ブンカイサン 1F　〒101-0054 東京都千代田区神田錦町 3-15

夜の宴

ウシダナイト★　→ 12.21 SAT　19:00〜21:00

ナガイナイト★　→ 12.23 MON　19:00〜21:00

オハラナイト★　→ 12.25 WED　19:00〜21:00

入場無料
ADMISSION FREE

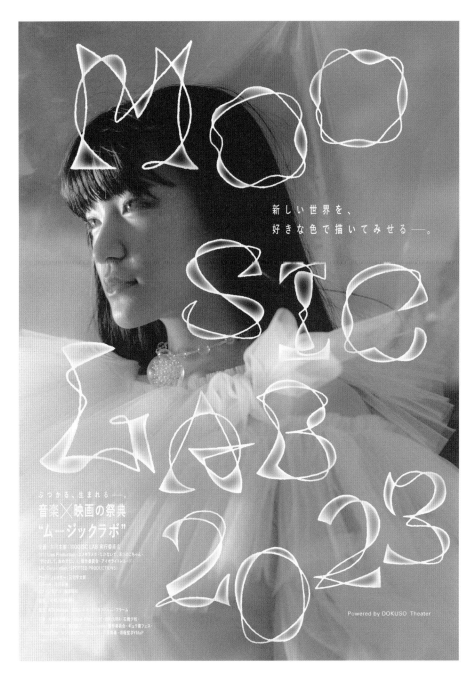

VOCA展 2022 現代美術の展望 新しい平面の作家たち［ポスター］
Font：遊ゴシック、DIN、Universe

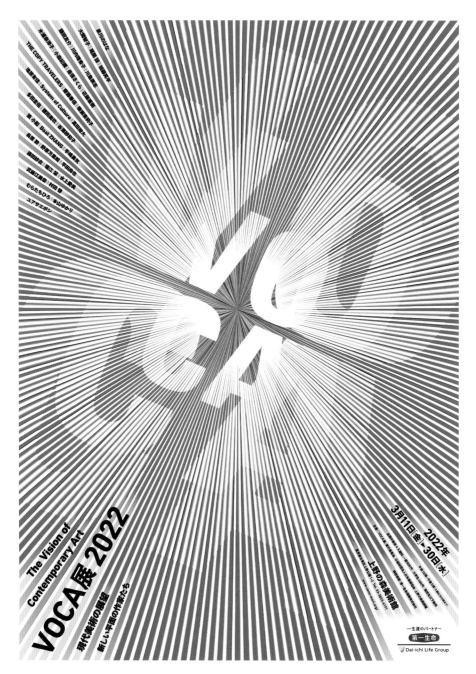

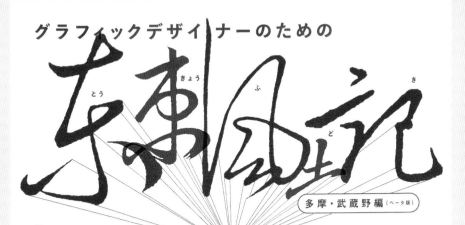

グラフィックデザイナーのための

東京風土記
（とう・きょう・ふう・ど・き）

多摩・武蔵野編（ベータ版）

①多摩と②武蔵野（たまとむさしの）▶ここでいう「多摩」とは厳密な行政区画ではなく、どちらも領域の定まらない曖昧な概念として受け止めてはしい。「多摩」と「武蔵野」は、重なりながらも少し趣きを異にする。もちろん埼玉の一部も武蔵野と呼べるだろうし、多摩には多摩丘陵つまり神奈川の一部も含まれる。「平成狸合戦ぽんぽこ」は多摩丘陵の話で、「となりのトトロ」は武蔵野台地の話ということになるだろうか。

▶美術やデザインを教える学校も東京西部に多い。武蔵野美術大学と多摩美術大学は、元々「帝国美術学校」という一つの学校であったが、正しく言えば理論派（武蔵美）と実践派（多摩美）に分裂したため、グラフィックデザインに関する学科でも、武蔵美はアカデミックな傾向が強く、多摩美は絵画的で広告的という性格が今なお残る。ある留学生は、武蔵美の面接試験で「構成主義」への見解を求められ、多摩美では「日本と中国のラーメンの違い」を尋ねられたという。地理的にも武蔵美はまさしく「武蔵野」にあり、多摩美はちゃんと「多摩」にある。

▶府中、調布、小金井、三鷹、武蔵野市の境が入り組むあたりには、今も公園や大学、研究機関などの一部で緑が豊かに残る。戦後日本のモダンデザインの旗手である亀倉雄策は、少年時代をこの地で過ごした。そして歳を重ねてもこの武蔵野の雑木林を愛したという。その力強い作品は一見、日本を代表する民俗学者の宮本常一は、古く日本を代表する民俗学者の宮本常一は、表れない亀倉策のあたり、このエピソードから滲み出ている。

③調布（ちょうふ）▶調布の駅前で隻腕の老人を見かけたら、それは水木しげる（2015年没）の幽霊かもしれない。太平洋戦争で片腕を失ったこの漫画家は、元来アンダーグラウンドな貧窮の持ち主であったが、紙芝居、貸本漫画とキャリアを重ね、「ゲゲゲの鬼太郎」シリーズで一躍国民的漫画家となった。水木の描く妖怪は、日本古来のアニミズムと現代日本のキャラクター文化を繋ぐ嚆矢である。

▶調布から京王相模原線でひと駅、京王多摩川周辺を舞台につげ義春は「無能の人」を描いた。つげ義春は「無能の人」を描いた。つげ義春のアシスタントも務めた白土三平（しらとさんぺい）で頂点をむかえた。この「ねじ式」の主人公は60〜70年代の土着的ポップカルチャーのアイコンで、今も横尾忠則に並び立つ。つげは武蔵野を創作の原点に、シュールで幻想的な作品に取り組んだが、やがて不安そのものを描き始め、しばし活動休止。復帰後の連載シリーズ「無能の人」には、つげ捨て世捨て人への憧れが描かれた。その後わずかに作品を残して以降、新作は発表されていない。現在も調布周辺でひそかに暮らしていると伝え聞くが……。

④国分寺（こくぶんじ）▶東京都心部から武蔵野美大へ向かうには、国分寺駅で西武線に乗り換え、バスに乗り大学まで向かう。いわゆる武蔵美のお膝元だ。いわゆる中央線文化の匂いも残り、古着屋、レコードショップなども並ぶ。

▶その名のとおり、聖武天皇によってこの地に国分寺が設置されたことが地名の由来。今でこそベッドタウンだが、東京23区よりも発展の歴史は古く、日本を代表する民俗学者の宮本常一は、国分寺の少し南（府中市内）に住んでいたそうだ。現在、氏が全国から集めた民具は武蔵美の民俗資料室に収められている。

⑤立川（たちかわ）▶中央線文化の西の端ともいえるし、奥多摩への玄関口、あるいはアメリカ文化（横田基地）への手水舎ともいえる。立川自体が長らく基地の街であり、返還された広大な敷地には大型店舗の出店が今なお続く。多摩モノレールが開通してからは、東京西部を縦横に繋ぐハブとしての機能も強まった。

▶この街には私立美術大学受験に強い予備校もある。交通の便も良く各美術大学に出やすい上、ユザワヤ、世界堂、コトブキヤなどもあり画材料も揃う。そのため浪人時代のみならず、大学時代もそのまま住み続け、青春時代を一貫してこの地で過ごしたグラフィックデザイナーも少なくない。

⑥国立（くにたち）▶「国分寺」と「立川」の中間に位置するため、両者の頭文字をとって「国立」となった。駅近くにある「国立音楽大学」は私立で、学園都市、文教地区であるため古本屋や小さなギャラリーも多い。

▶国立はその閑静なイメージから一部サブカル者に嫌われるむきもあったようだが、忌野清志郎の故郷は国分寺だが国立駅に近い、であり、ザ・スターリンの遠藤ミチロウ、イヌイシヨンらも拠点街に暮らしていた、RCサクセションの曲名に登場する「中区」という地名は存在しないが「中」はあるようだ。また「多摩蘭坂」は「たまらん坂」として、この地に実在する。大瀧咏一の通った桐朋学校、佐野研二郎のお気に入りとされ、喫茶店のロージナともあり、多摩美〜博報堂系にも因縁深いとされる（？）

⑦三鷹（みたか）▶三鷹市は三鷹市の北の端であり、市域は駅の南に広がる。そうした地域には、横山操や恩地孝次郎などの画家、アーティストがアトリエを構えていた。アニメ制作会社や立川修［続く］

● WEBで不定期連載しています。街の情報もぜひお寄せください▶www.fudoki.tokyo　文、デザイン〜むさし京（への会／む DESIGN室）　第2版 2022.8.10

123

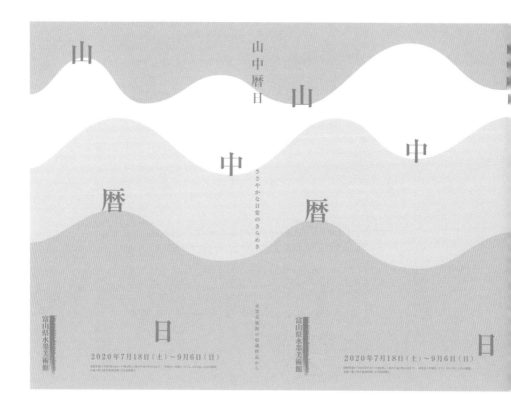

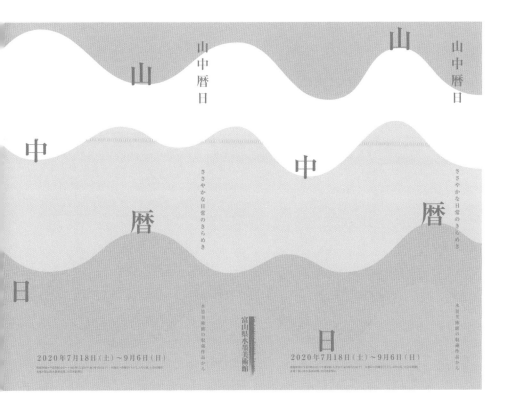

石若駿＋YCAM新作パフォーマンス公演
Echoes for unknown egos―発現しあう響きたち［ポスター］
Font : Didot

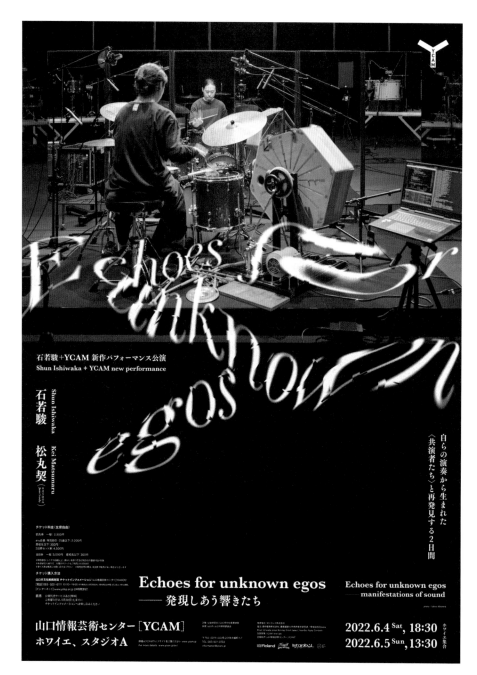

東京芸術祭 2022［ポスター］
Font：中ゴシック、太ゴシック

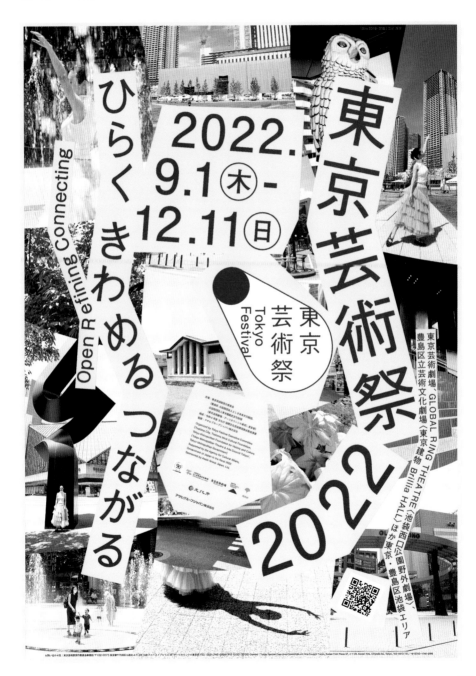

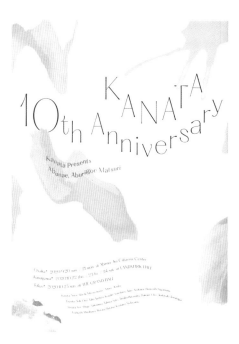

Lost & Found 気まぐれな落としもの
［フライヤー、写真集］
Font：筑紫A見出ミン、凸版文久見出し明朝、本明朝

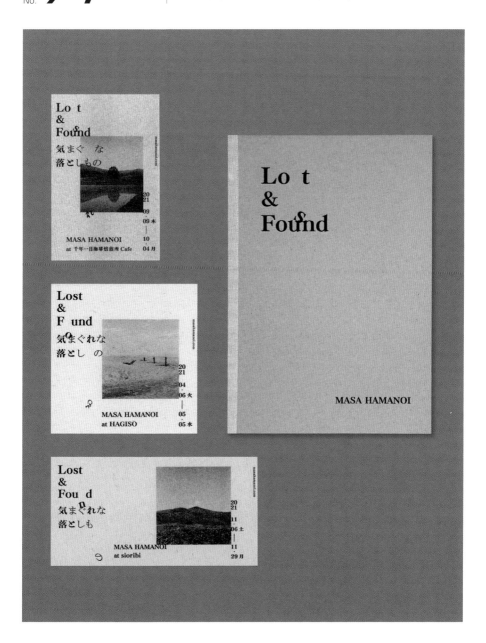

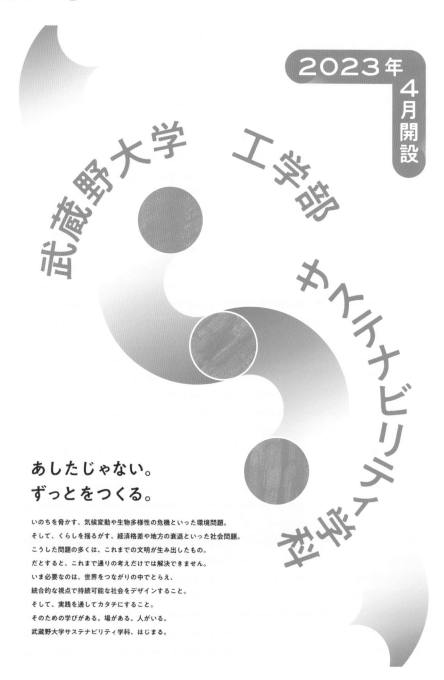

2023年4月開設

武蔵野大学　工学部　サステナビリティ学科

あしたじゃない。
ずっとをつくる。

いのちを脅かす、気候変動や生物多様性の危機といった環境問題。
そして、くらしを揺るがす、経済格差や地方の衰退といった社会問題。
こうした問題の多くは、これまでの文明が生み出したもの。
だとすると、これまで通りの考えだけでは解決できません。
いま必要なのは、世界をつながりの中でとらえ、
統合的な視点で持続可能な社会をデザインすること。
そして、実践を通してカタチにすること。
そのための学びがある。場がある。人がいる。
武蔵野大学サステナビリティ学科、はじまる。

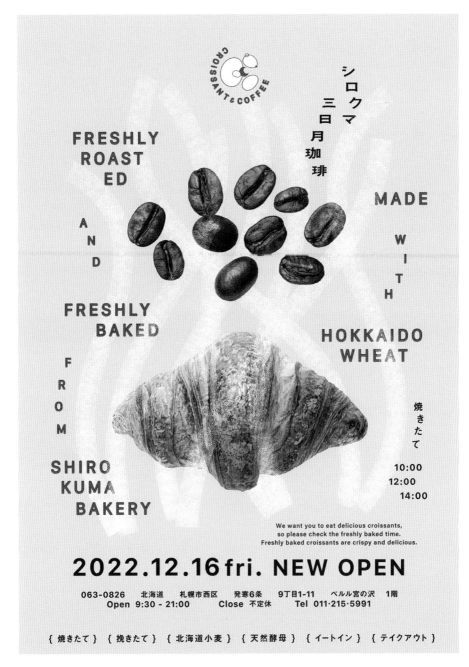

ヨーロッパ絵画 美の400年―珠玉の東京富士美術館コレクション
［ポスター］
Font：オリジナル、筑紫A オールド明朝、Bell MT、Garamond Premier

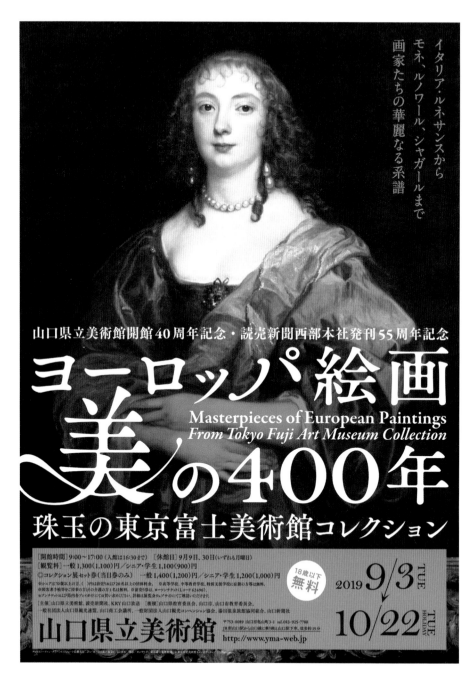

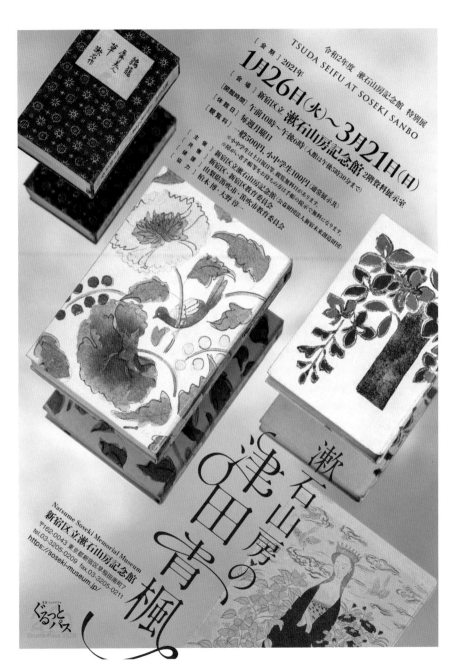

令和2年度 漱石山房記念館 特別展

TSUDA SEIFU AT SOSEKI SANBO

［会期］2021年

1月26日（火）〜3月21日（日）

［会場］新宿区立 漱石山房記念館 2階資料展示室

［開館時間］午前10時〜午後6時（入館は午後5時30分まで）

［休館日］毎週月曜日

［観覧料］一般500円、小中学生100円（通常展示共）
※小中学生は土日祝日等、観覧無料になります。
※障がい者手帳等をお持ちの方は千葉の提示で無料になります。

［主催］新宿区立漱石山房記念館（公益財団法人新宿未来創造財団）

［共催］新宿区教育委員会

［後援］山梨県笛吹市・笛吹市教育委員会

［協力］柏木博、大野淳一

漱石山房の津田青楓

Natsume Soseki Memorial Museum
新宿区立漱石山房記念館
〒162-0043 東京都新宿区早稲田南町7
tel. 03-3205-0209 fax.03-3205-0211
https://soseki-museum.jp/

ぐるっとパス

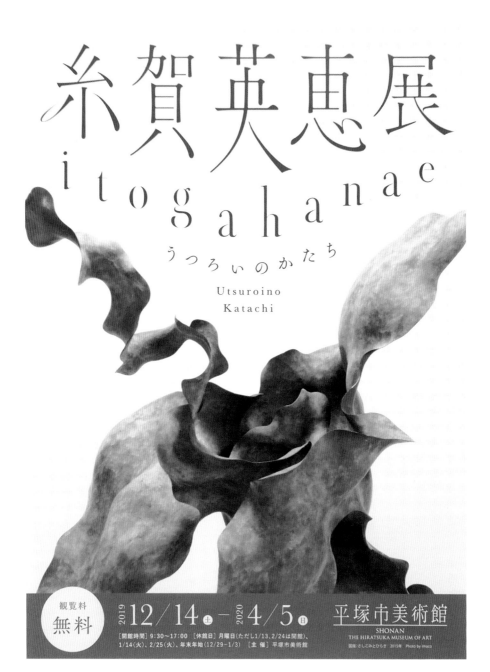

糸賀英恵展
i t o g a h a n a e
うつろいのかたち
Utsuroino
Katachi

観覧料 無料　2019 12/14 ㊏ ー 2020 4/5 ㊐　平塚市美術館
SHONAN
THE HIRATSUKA MUSEUM OF ART

［開館時間］9:30〜17:00　［休館日］月曜日（ただし1/13、2/24は開館）、
1/14（火）、2/25（火）、年末年始（12/29〜1/3）　［主 催］平塚市美術館　図版：さしこみとひらぎ 2015年　Photo by imaco

No. **103** 伸ばす | ラランド - 単独ライブ「冗談」［ポスター］
Font：オリジナル

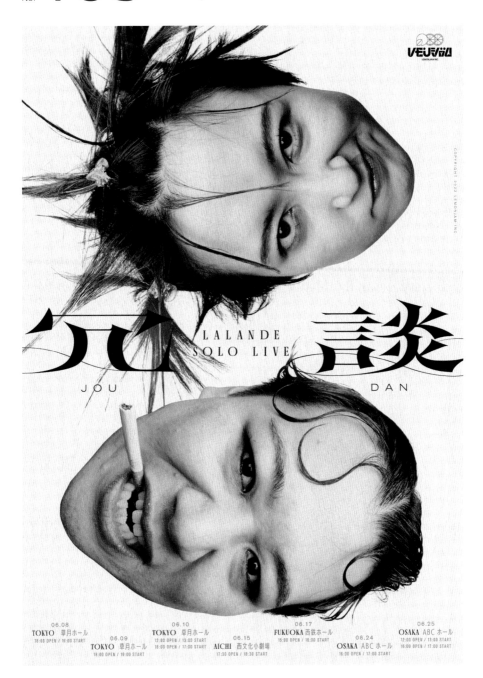

YOASOBI 1st EP Typography CM [CM]
Font：オリジナル

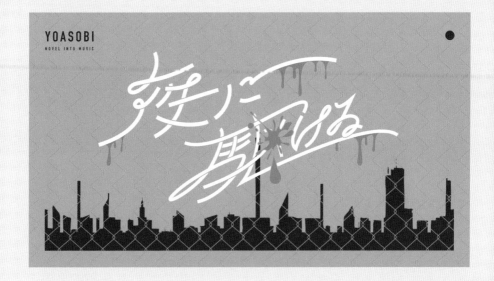

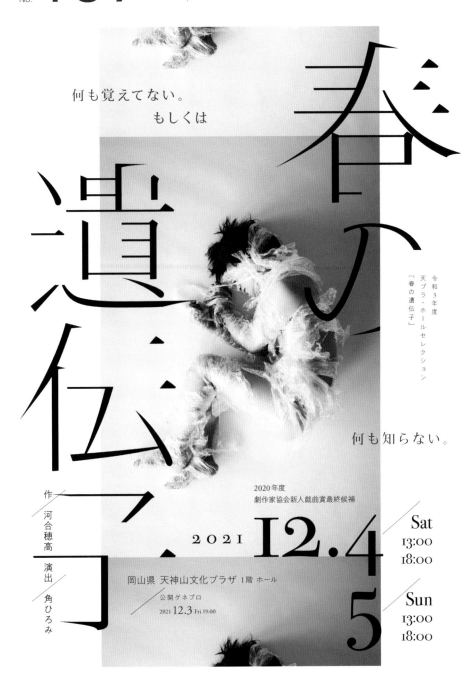

背を見て育つ［フライヤー］
Font：筑紫オールド明朝

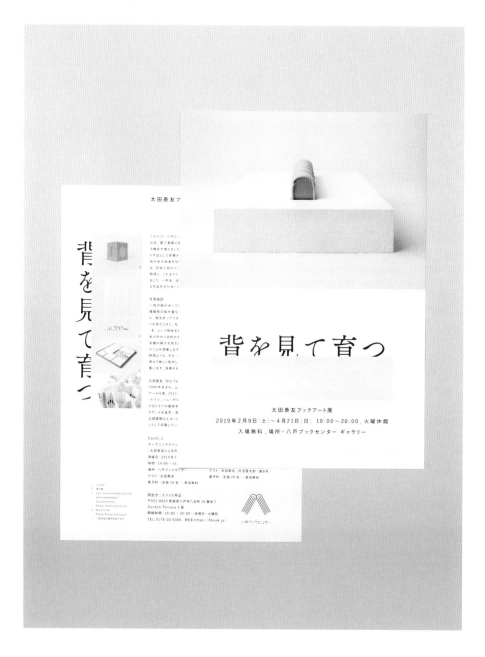

KOGANECHO Artist in Residence 2017 Exhibition［フライヤー］
Font : DIN Rounded

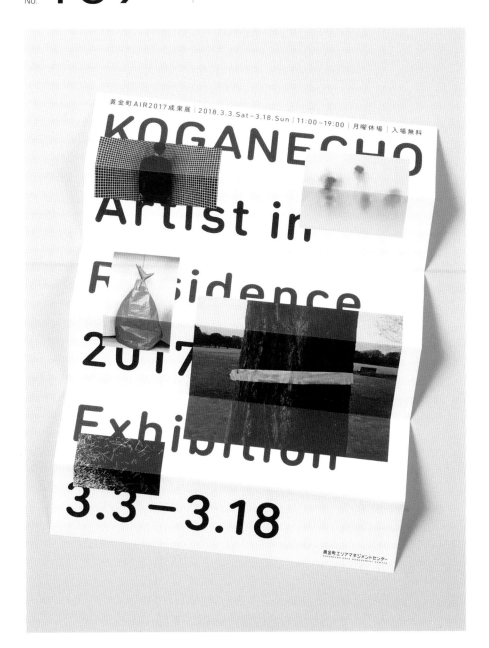

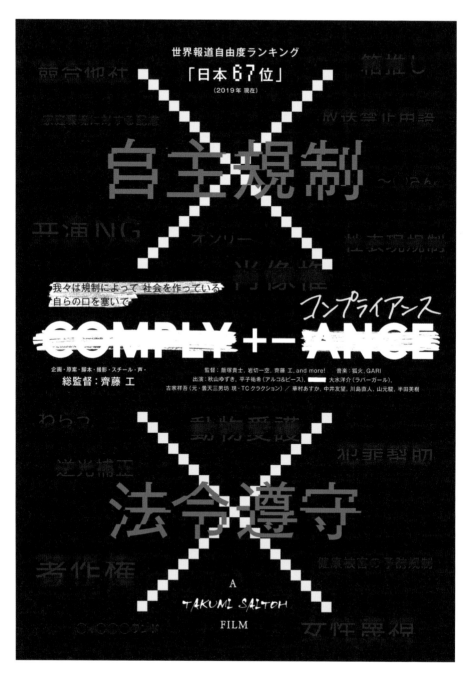

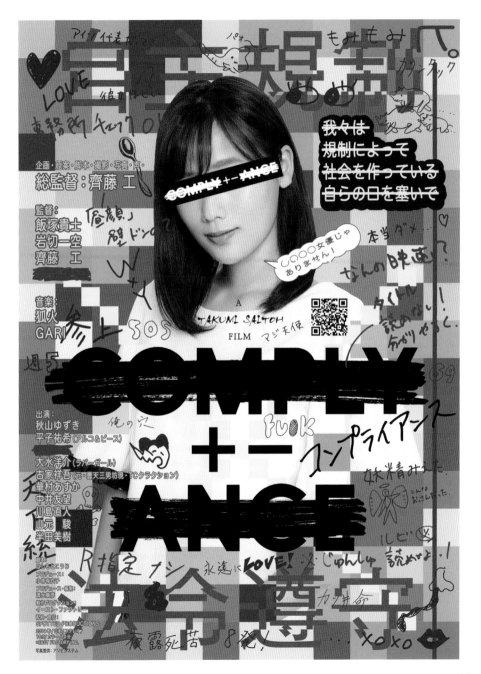

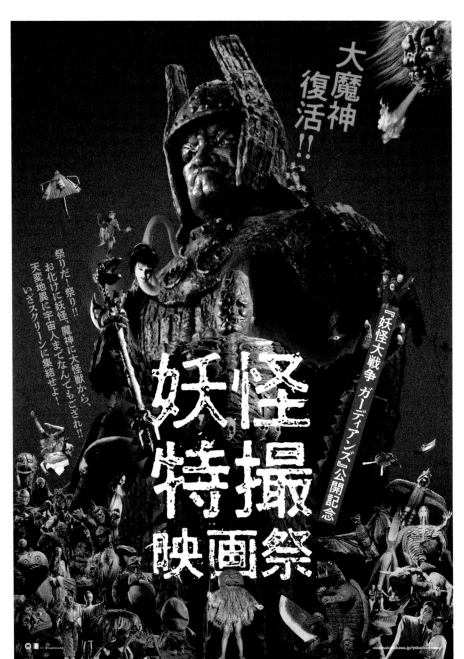

大魔神
復活!!

祭りだ、祭り!!
お化けに妖怪 魔神に大怪獣から、
天変地異に宇宙人までなんでもござれ!!
いざスクリーンに集結せよ!

『妖怪大戦争 ガーディアンズ』公開記念

妖怪特撮
映画祭

cinema.kadokawa.jp/yokaitokusatsu

©KADOKAWA

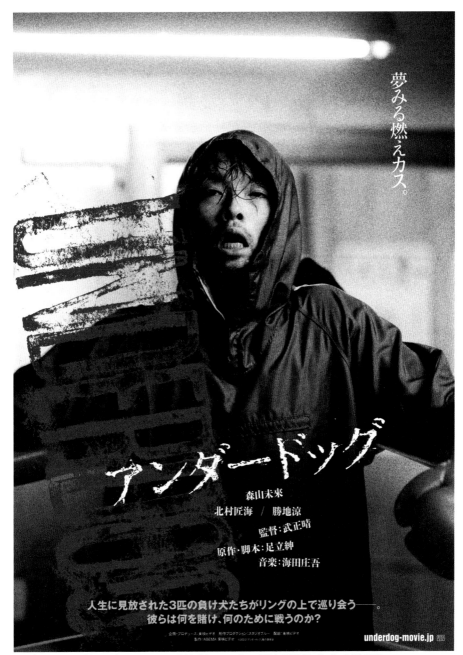

夢みる燃えカス。

アンダードッグ

森山未來

北村匠海 ／ 勝地涼

監督：武正晴

原作・脚本：足立紳

音楽：海田庄吾

人生に見放された3匹の負け犬たちがリングの上で巡り会う──。
彼らは何を賭け、何のために戦うのか？

企画・プロデュース：東映ビデオ 制作プロダクション：スタジオブルー 配給：東映ビデオ
製作：ABEMA 東映ビデオ ©2020「アンダードッグ」製作委員会

underdog-movie.jp

劇場版『アンダードッグ』前後編コンプリートパック Blu-ray 発売中 ／ Abema、Netflix にて配信中 ©2020「アンダードッグ」製作委員会

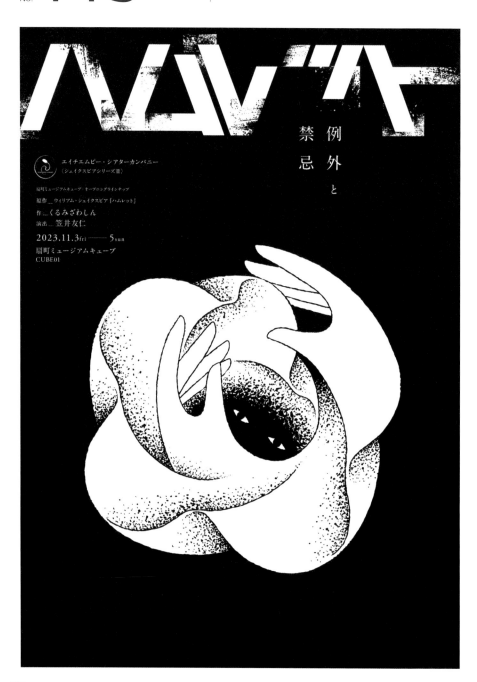

エイチエムピー・シアターカンパニー
〈シェイクスピアシリーズⅢ〉

扇町ミュージアムキューブ・オープニングラインナップ
原作＿ウィリアム・シェイクスピア『ハムレット』
作＿くるみざわしん
演出＿笠井友仁
2023.11.3fri ━━━ **5**sun
扇町ミュージアムキューブ
CUBE01

禁　例
忌　外
　　と

HOMMAGE TO FRANK LLOYD WRIGHT 2019 ［フライヤー］
Font : Wright Dayton

YAMAGIWA
PRESENTS

HOMMAGE

KAZUYO SEJIMA
YUKO NAGAYAMA
KEITA SUZUKI

TO

FRANK

LLOYD

2019.11.21.THU-24.SUN
11:00-18:00
AT YAMAGIWA TOKYO

WRIGHT®

®/™/© 2019, Frank Lloyd Wright Foundation. All Right Reserved.

yamagiwa

FRANK
LLOYD
WRIGHT®
FOUNDATION

No. **115** 反復

PLAY BACK：1983-2022 ―コレクションで振り返る刈美の軌跡
［ポスター］
Font：Helvetica Neue Bold、こぶりなゴシック W6

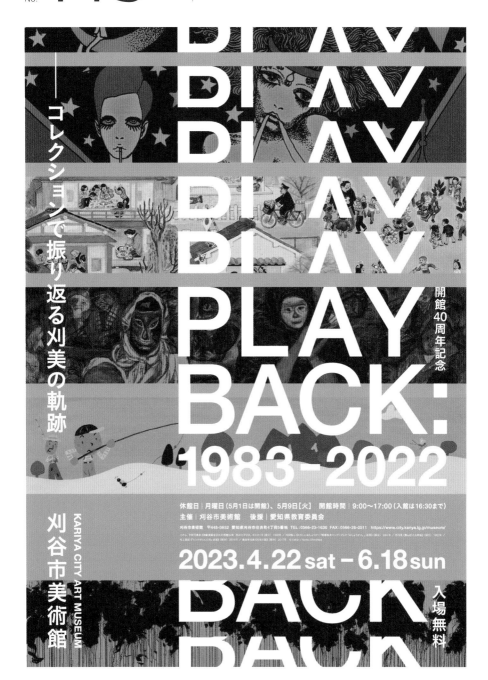

―コレクションで振り返る刈美の軌跡

開館40周年記念

PLAY BACK: 1983-2022

KARIYA CITY ART MUSEUM

刈谷市美術館

休館日｜月曜日（5月1日は開館）、5月9日【火】　開館時間｜9:00～17:00（入館は16:30まで）
主催｜刈谷市美術館　後援｜愛知県教育委員会
刈谷市美術館　〒448-0852 愛知県刈谷市住吉町4丁目5番地　TEL:0566-23-1636　FAX:0566-26-0511　https://www.city.kariya.lg.jp/museum/

2023.4.22 sat ― 6.18 sun

入場無料

148

殿さまのギフト［ポスター］

Font：昭和楷書、角新行書 Std M、楷書 MCBK1 Pro、秀英初号明朝 撰 H、
角新行書 Std L、隷書 E1 Std

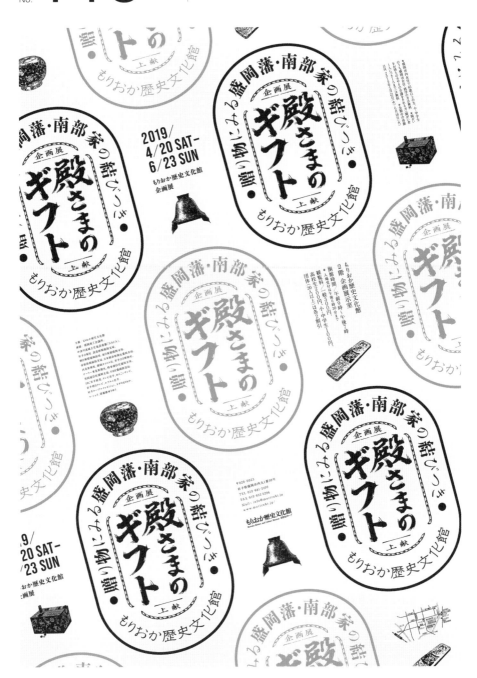

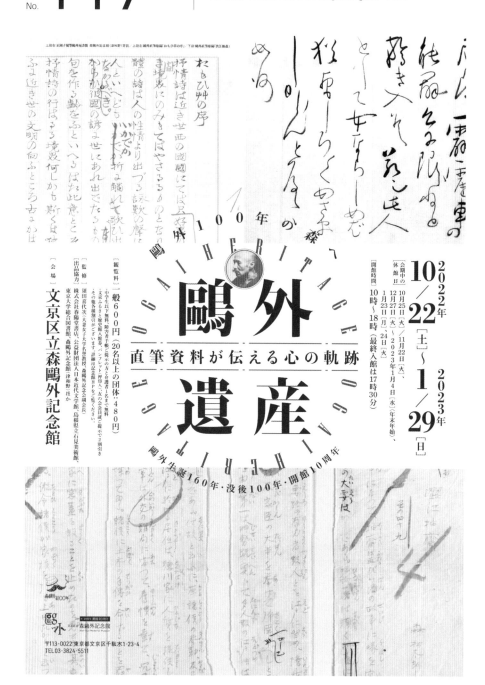

上段右 正岡子規宛鷗外書簡 森鷗外記念館〔津和野〕寄託　上段左 鷗外直筆原稿「おもひ草の序」／下段 鷗外直筆原稿「訳江部波道」

れをひ艸の序

抒情詩は近き世西の國國にては好時代にのみさかやさるものとなし、體の詩は人の性靈より出づる歎異の聲なかるべきか、いかでか新に鷗れて歌ひいだすか、彼の國の誘る世にもあれ此にもあれ出でなむか、旬を作る勳をふといへらば此意ところ勿ふは近き世の文明の向ふところ古まかば

【会場】
文京区立森鷗外記念館

【監修】
須田喜代次（大妻女子大学名誉教授、森鷗外記念会会長）

【出品協力】
株式会社春陽堂書店、公益財団法人日本近代文学館、森鷗外記念館、島根県立石見美術館、東京大学総合図書館　ほか

【観覧料】
一般600円（20名以上の団体：480円）
※中学生以下無料、障害者手帳をお持ちの方と介護者1名まで無料
※文京区より発行されたパンシルドで来館の方と同伴1名の入館当日は無料
※お得な割引はがきでお越しの方 詳細は記念館ちらしへ
※各種割引は1枚につき1点限り、他のものとの併用不可

【会期中の休館日】
10月25日〔火〕・11月22日〔火〕、12月27日〔火〕〜2023年1月4日〔水・年末年始〕、1月23日〔月〕・24日〔火〕

【開館時間】
10時〜18時（最終入館は17時30分）

2022年
10／22〔土〕〜
2023年
1／29〔日〕

HERITAGE OGAI
鷗外100年

鷗外
遺産
直筆資料が伝える心の軌跡

鷗外生誕160年・没後100年・開館10周年

〒113-0022 東京都文京区千駄木1-23-4
TEL 03-3824-5511

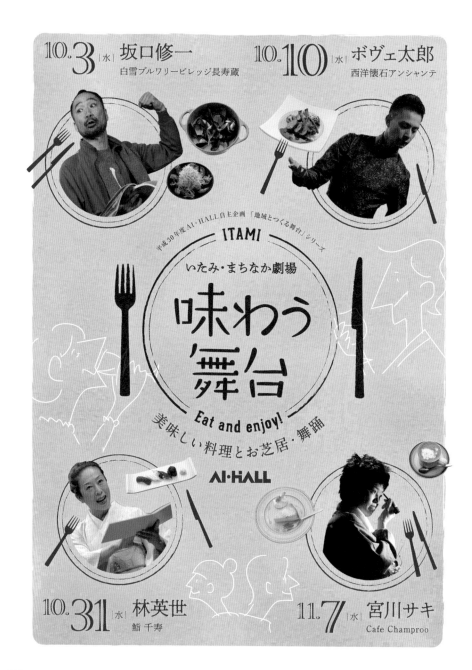

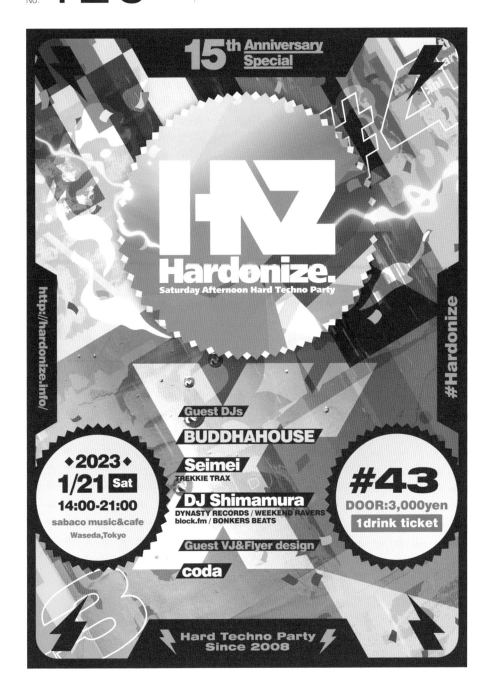

作・演出　細川洋平

調布市せんがわ劇場

2022. 6. 1 wed — 6. 5 sun

ko ha ku

些細な差異が、とめどなくなっていくさ

こころはしろいままで世界に、あるのさ

加瀬澤 拓未（劇団献身）

葛堂 里奈（ブルドッキングヘッドロック）

佐藤 滋（青年団／滋企画）

鈴政 ゲン

藤代 太一

ほろびて

第11回せんがわ劇場演劇コンクール「グランプリ」受賞公演

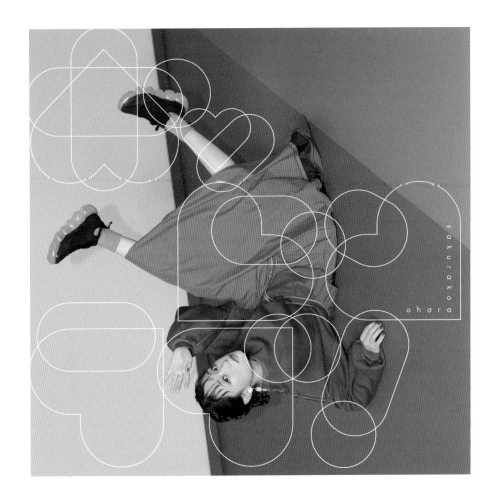

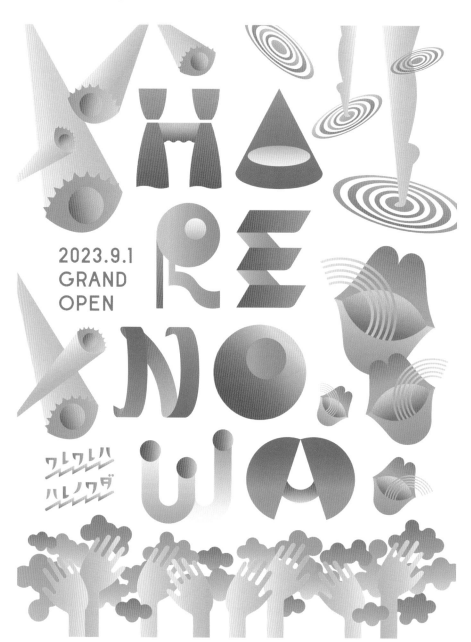

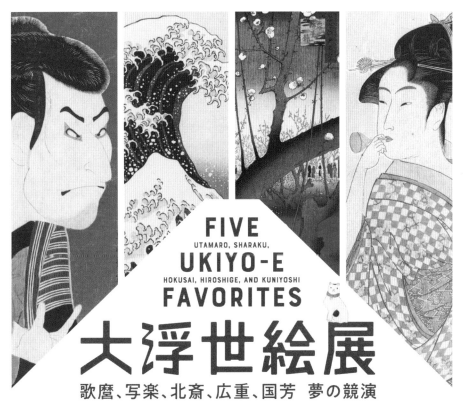

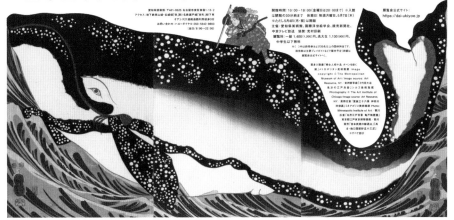

“みかた”の多い美術館展 [フライヤー]
Font：A1ゴシック、オリジナル

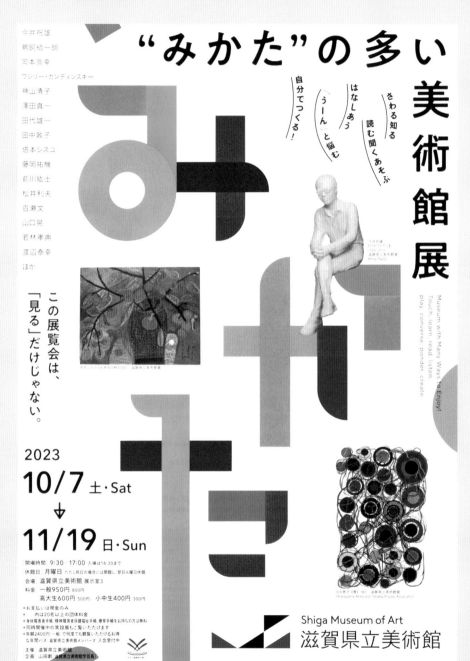

今井祝雄
頼飼結一朗
宮本豪幸
ワシリー・カンディンスキー
神山清子
澤田真一
田代雄一
田中敦子
塔本シスコ
藤岡祐機
前川紘士
松井利夫
百瀬文
山口晃
若林孝典
渡辺泰幸
ほか

“みかた”の多い美術館展

さわる知る
読む聞くあそぶ
はなしあう
「うーん」と悩む
自分でつくる！

みかた

この展覧会は、
「見る」だけじゃない。

Museum with Many Ways to Enjoy!
Touch, learn, read, listen,
play, converse, ponder, create

2023
10/7 土・Sat
↓
11/19 日・Sun

開場時間 9:30 - 17:00 入場は16:30まで
休館日 月曜日 ただし祝日の場合には開館し、翌日火曜日休館
会場 滋賀県立美術館 展示室3
料金 一般950円 800円
　　 高大生600円 500円 小中生400円 300円

＊お支払いは現金のみ
＊（　）内は20名以上の団体料金
＊身体障害者手帳、精神障害者保健福祉手帳、療育手帳をお持ちの方は無料
＊同時開催中の常設展もご覧いただけます
＊年額2400円一般で何度でも観覧いただけるお得
　な年間パス 滋賀県立美術館メンバーズ 入会受付中

主催 滋賀県立美術館
企画 山田創 滋賀県立美術館学芸員

Shiga Museum of Art
滋賀県立美術館

右 可〔部分〕1544-1564　滋賀県立美術館蔵

熊本為尚《いのちを宿す―大空より…》（一部）　個人蔵　撮影 熊本為尚

滋賀県立美術館のコレクションを中心に、約70点の作品を展示。

―心と身体、ぜんぶで楽しむ展覧会！

"み"どころ

❶ 2021年に大阪の国立民族学博物館で開催され、好評を博した「ユニバーサル・ミュージアム展」から巡回する作品を中心に、さわることのできる作品があります。

❷ 自分でつくるコーナーがあります。

❸ 普段はあまり美術館に来ない人に提案してもらった理想の"みかた"を体験できます。

❷自分でつくるコーナーのイメージ図

❸の"みかた"を提案してくださったみなさん

重い障害のある人や、3歳のお子さんとその保護者、また滋賀県に住むブラジル人の子どもたち・・・
いろいろな人に自分に合った"みかた"を考えてもらいました。
どんな展覧会になるかお楽しみに。

・支援さん親子・・・放課後施設ひのたに園利用者
・NPO法人いわう音わう者友の会会員・重症心身障害者通所施設さわお利用者
・サンタナ学園生・・・特定非営利活動法人BRAH=art.利用者

同時開催

「さわるSMoAコレクション」展

当館のコレクション作品を、さわることのできる「触図」にしたものと一緒に展示します。名品を、手ざわりでもお楽しみください。

会期 10月7日（金）～12月20日（水）
（開館時間は11月20日（日）～11月22日（火）は休館）
会場 展示室2（企画展のチケットで観覧可）

小さなお子さんがいる、障害があるなど、様々な理由で来館を迷っている方へ

当館では、しーんと静かにする必要はなく、おしゃべりしながら過ごしていただけます。さらに本展では、より多くの方々に楽しんでいただくため、「やさしい言葉や点訳文」、「手でさわったり、つくったりするコーナー」を用意します。

おしゃべりしてもいいよ。

さわって楽しむ作品あり。

つくってあそべるコーナーも。

その他、来館にあたっての不安がある場合は、「問い合わせ」からご連絡ください。事前の情報提供や、当日のサポートのご希望に、可能な範囲で対応します。

美術館のバリアフリーについての詳細は、右の二次元バーコードからご確認ください。

関連イベント

ワークショップと講演会「さわるを楽しむ&学ぶ」
（要事前申込/抽選）

触覚を深める体験と講演。触覚を起点に、これからのミュージアムのあり方を考える「ユニバーサル・ミュージアム研究会」との共同企画です。

日時 10月8日（土）　**会場** 滋賀県立美術館 木のホール

びわこ文化公園3館連携企画
1 ワークショップ「手ざわりで味わう絵本と文化財」

解説 吉田夕香（滋賀県立図書館）
鈴木康二（公益財団法人滋賀県文化財保護協会）
時間 14:30～15:30　**定員** 20名

2 講演会「この子らから世に光を ―「ユニバーサル・ミュージアム」という思想」

講師 広瀬浩二郎（国立民族学博物館 人類基盤研究部門 准教授）
時間 15:30～16:30　**定員** 40名

本イベントには、定員とは別に、ユニバーサル・ミュージアム研究会員も参加します。

たいけんびじゅつかん
（要事前申込/抽選）

小・中学生と保護者対象の、展覧会鑑賞&創作体験。

日時 10月22日（土）13:00～15:30
定員 15名

（ほぼ）毎週末ギャラリートーク
（事前申込不要 当日先着）

担当学芸員が展覧会をご案内します。

日時 10月15日（土）・10月28日（金）・11月12日（土）・11月18日（金）
各回14:00～
定員 各回20名

※最新情報や詳細は当館HPでご確認ください。事前申込はネットからのお申込が必要です。申し込み開始はいずれも8月22日（火）から。

アクセス

公共交通機関をご利用の場合：JR石山駅（京阪・JR琵琶湖線）の北側から一番遠いバス乗り場「2」から近江鉄道バス（1番）「大学病院」行きのバスに乗車約10分「県立図書館・美術館前」下車、所要時間は美術館まで徒歩約5分

お車をご利用の場合：名神・新名神高速道路・瀬田西インターから約5分　びわこ文化公園駐車場（500台）利用。美術館までは徒歩約7分。身体の不自由な方は、びわこ文化公園駐車場の有料ゲートからお車を乗り入れて、美術館まで来館いただけます。

[問い合わせ]
TEL 077-543-2111 / FAX 077-543-2170
（電話受付時間8:30-17:15）https://www.shigamuseum.jp/

[住所]〒520-2122 滋賀県大津市瀬田南大萱町1740-1
※JRなど便利な公共交通機関をなるべくご利用ください。
（JR瀬田駅からバスで約10分）

ムンディ先生こと
山﨑圭一

公立高校教師
YouTuber
が書いた

一度読んだら
絶対に忘れない

WORLD HISTORY
TEXTBOOK

世界史
の教科書

推理小説の
ようにページを
めくる手が
止まらない！（30代、男性）

歴史が苦手な私でも
世界史がスラスラと
語れるように
なっていました！（20代、女性）

という声が続々！

YouTube
授業動画
累計
850万回
再生突破！

齋藤孝氏、推薦！

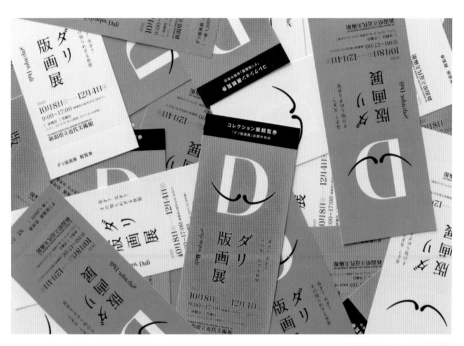

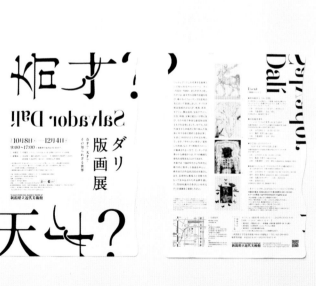

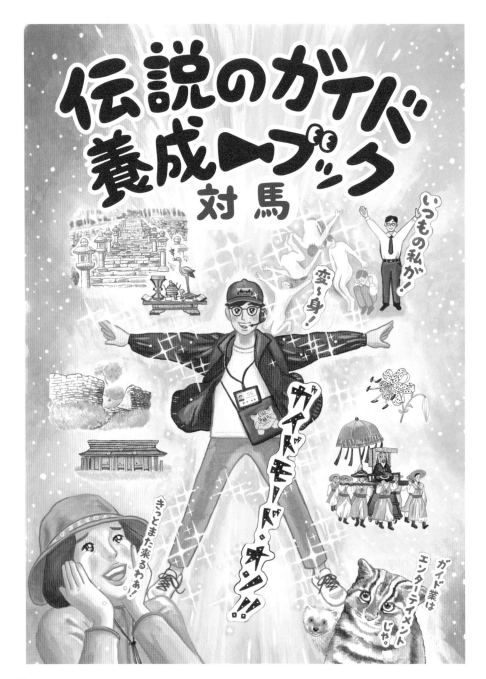

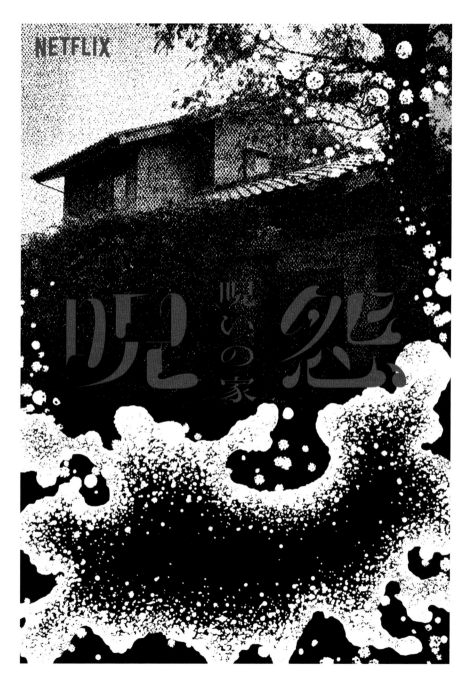

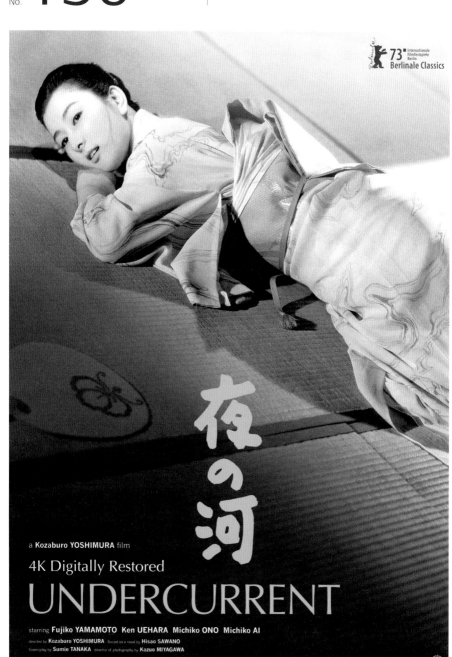

©KADOKAWA1956

© 日活

ミントデザインズ大百科"Mintpedia"［ポスター］
Font：中ゴシック

ミントデザインズ大百科

"Mintpedia"

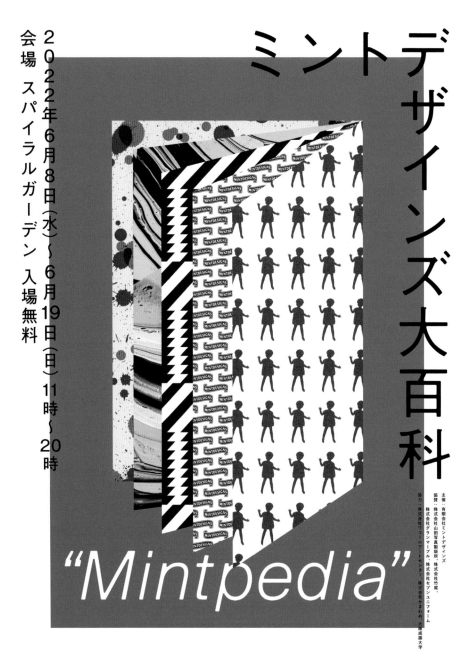

会場 スパイラルガーデン 入場無料

2022年6月8日（水）〜6月19日（日）11時〜20時

主催：有限会社ミントデザインズ
協賛：株式会社竹尾、
株式会社グランマーブル、株式会社
協力：株式会社ワコールアートセンター、株式会社かまわぬ、株式会社セブンユニフォーム、多摩美術大学

TOP MUSEUM

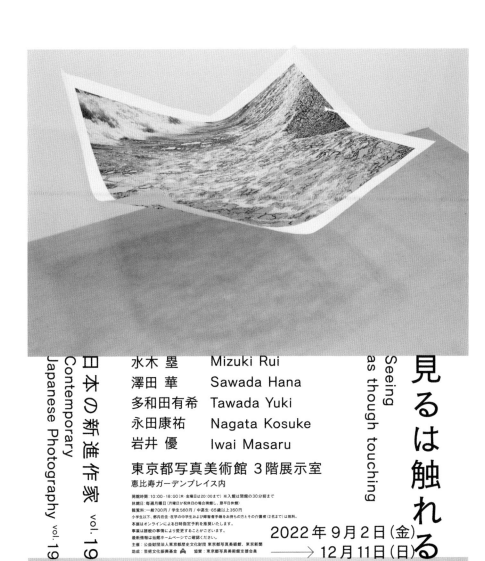

水木　塁　　Mizuki Rui

澤田　華　　Sawada Hana

多和田有希　Tawada Yuki

永田康祐　　Nagata Kosuke

岩井　優　　Iwai Masaru

東京都写真美術館 3階展示室
恵比寿ガーデンプレイス内

日本の新進作家 vol.19
Contemporary Japanese Photography vol.19

見るは触れる
Seeing as though touching

開館時間：10:00-18:00（木・金曜日は20:00まで）※入館は閉館の30分前まで
休館日：毎週月曜日（月曜日が祝休日の場合は開館し、翌平日休館）
観覧料：一般700円／学生560円／中高生・65歳以上350円
小学生以下、都内在住・在学の中学生および障害者手帳をお持ちの方とその介護者（2名まで）は無料。
本展はオンラインによる日時指定予約を推奨いたします。
事業は諸般の事情により変更することがございます。
最新情報は当館ホームページでご確認ください。
主催：公益財団法人東京都歴史文化財団 東京都写真美術館、東京新聞
助成：芸術文化振興基金 🅰　協賛：東京都写真美術館支援会員

2022年9月2日（金）
→ 12月11日（日）

曖昧な思考を
明晰にする
「深さ・広さ・
構造・時間」の
4視点と行動法

馬田隆明

解像度を上げる

スタートアップの
現場発！2021年
SpeakerDeckで
最も見られた
"神スライド"
待望の書籍化

ふわっとしている
既視感がある
ピンとこない

英治出版

誰かにそう
言われたら。
言いたく
なったら。

岐阜から学ぶ、
まちづくり、ものづくり

GIFU

岐阜の
おもしろくて
ためになる展

2023.3.11 SAT － 19 SUN
11:00 － 18:00　入場無料

［場所］KURA HOUSE
富士吉田市下吉田2-1-25

岐阜から
飲食・物販の
出店も!!

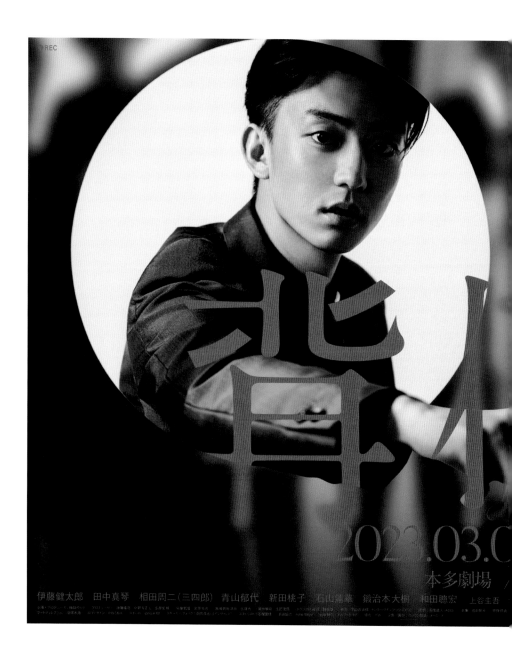

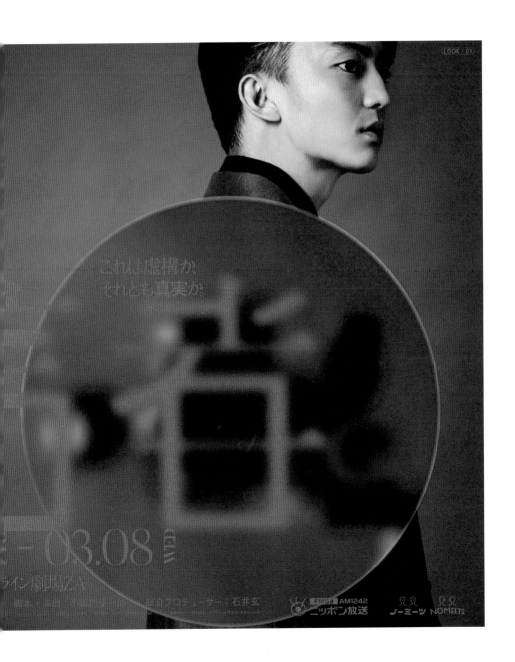

No. 137

長体・平体

賑々しき狭間［ポスター］
Font：AXIS Std M

When a line becomes a circle, 2013

Muntant Variations - Ficus Brutalia, 2018

青森公立大学 国際芸術センター青森｜Aomori Contemporary Art Centre

宇多村英恵｜UTAMURA Hanae

佐藤浩一｜SATO Koichi

ミラ・リズキ・クルニア｜Mira RIZKI KURNIA

エルモ・フェアメイズ｜Elmo VERMIJS

アーティスト・イン・レジデンス2019／秋
Artist in Residence Program 2019/Autumn

2019
10.26 Sat
└12.8 Sun

10:00–18:00、
会期中無休、無料

賑々しき狭間

LIVELY IN-BETWEEN

主催：青森公立大学 国際芸術センター青森(ACAC)
協力：(特) International Artists' Association, AIRS, 韓国公立芸術院アートサークル
助成：平成31年度 文化庁 アーティスト・イン・レジデンス活動支援事業　後援：オランダ王国大使館、インドネシア共和国大使館

文化庁｜Agency for Cultural Affairs, Government of Japan

Deresia, 2013 photo: Gemma van Linden

Clink in the Noise, 2018

Exhibition: October 26 (Sat) – December 8 (Sun), 2019,
10:00–18:00, admission free

172

KAORU GOTO PHOTO EXHIBITION
「From Dusk あいだの女性展」[フライヤー]
Font：オリジナル、OCR-B、MSP ゴシック

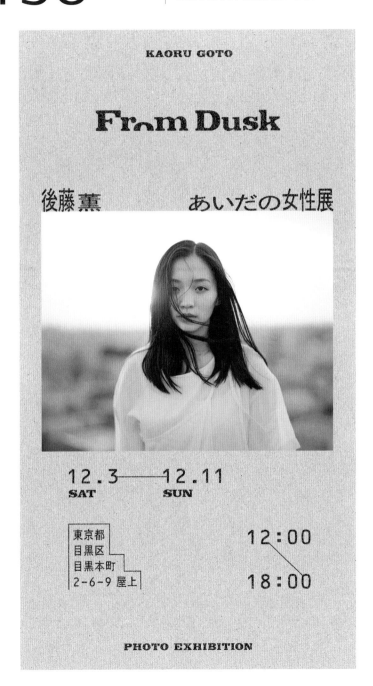

私たちの 私たちによる 私たちのための美術館 ［ポスター、冊子］
Font：石井中太ゴシック体 DG-KL

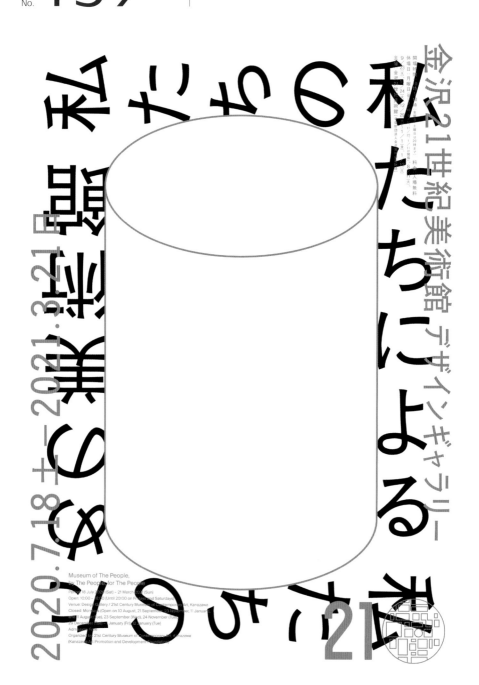

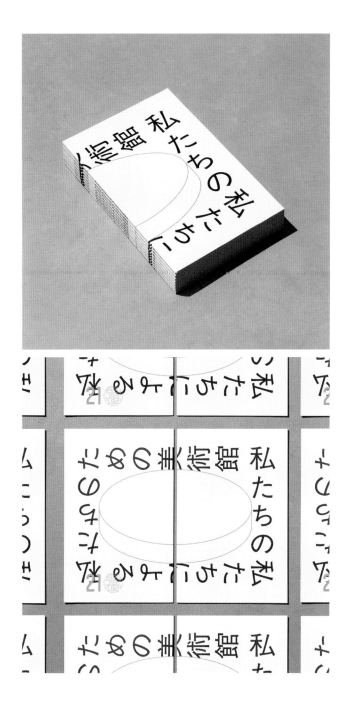

芸術―出版とイベント VOICE OF ART［ポスター］
Font：ゴシック MB101 L、Helvetica Neue Thin・Thin Condensed

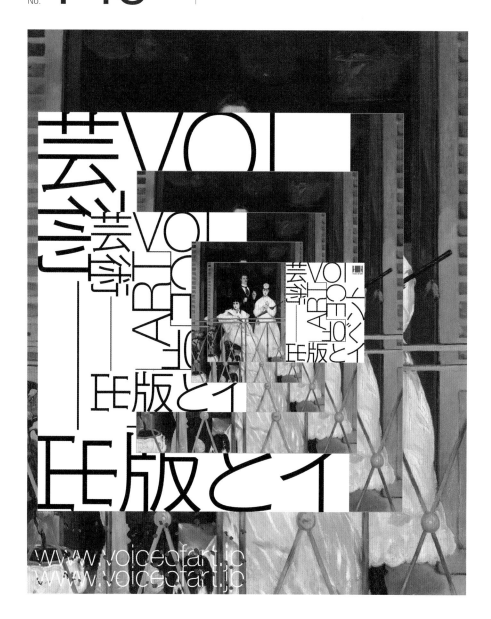

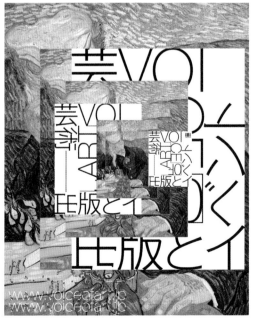

異邦人の庭［キービジュアル］
Font：オリジナル、装甲明朝

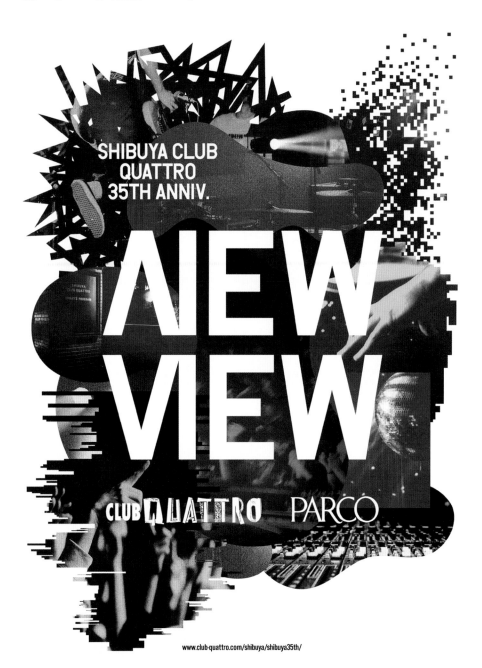

www.club-quattro.com/shibuya/shibuya35th/

サントリー美術館 リニューアル・オープン記念展「日本美術の裏の裏」
［ポスター］
Font：小塚ゴシック

Reopening Celebration II Japanese Art: Deep and Deeper

日本美術の裏の裏

青楓瀑布図 円山応挙 一幅 江戸時代, 天明7年（1787）サントリー美術館

サントリー美術館
Suntory Museum of Art

六本木・東京ミッドタウン ガレリア3階
〒107-8643 東京都港区赤坂9-7-4／TEL 03-3479-8600
http://suntory.jp/SMA/

主催＝サントリー美術館, 朝日新聞社　協賛＝三井不動産, 三井住友海上火災保険, サントリーホールディングス　サントリーホールディングス株式会社は公益財団法人サントリー芸術財団のすべての活動を応援しています。

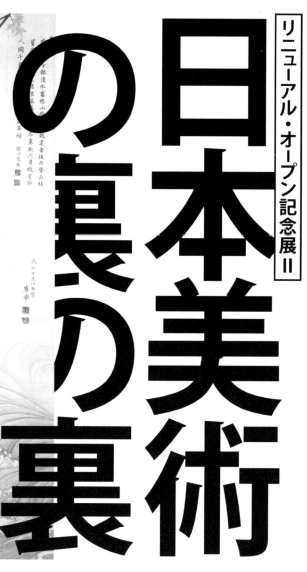

日本美術の裏の裏

2020年 9月30日(水)—11月29日(日)

時間:10時〜18時(金・土および11月2日(月)、22日(日)は20時まで開館)*いずれも入館は閉館の30分前まで　休館日:火曜日(ただし11月3日、24日は18時まで開館)

料金:一般1,500(1,300)円、大学・高校生1,000(800)円、中学生以下無料 *()内は前売り料金

*作品保護のため、会期中展示替を行います

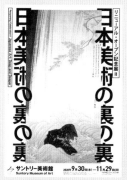

未来につながる水。［ポスター］
Font：見出ゴ MB31

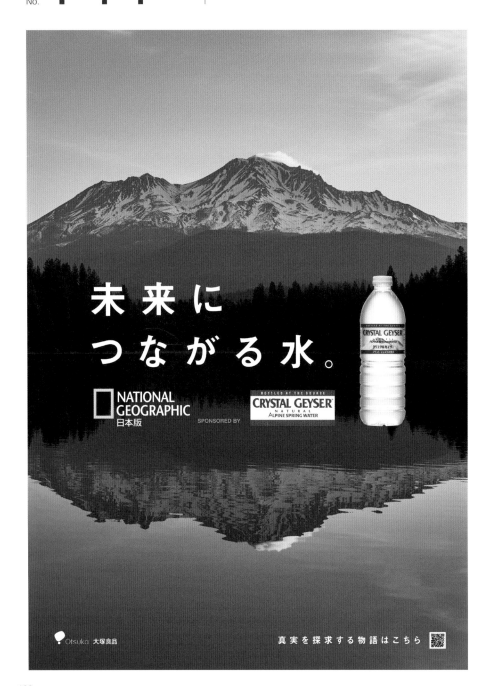

水のくに、みなかみ。ベストシーズン到来。
MINAKAMI OUTDOOR MONTH［ポスター］
Font：Sonny Gothic-Black

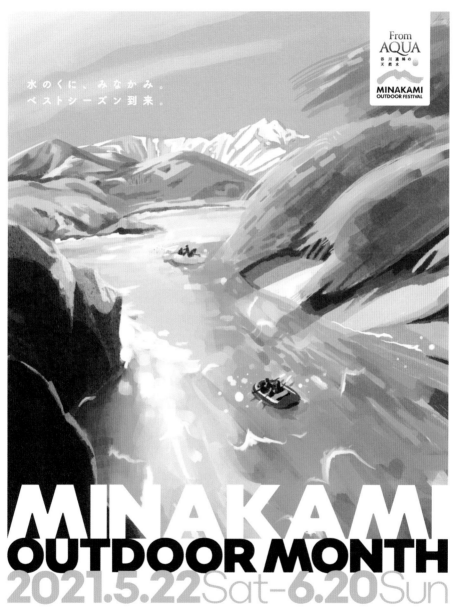

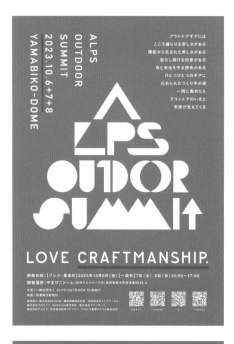

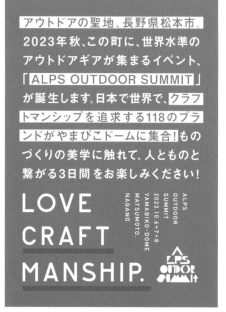

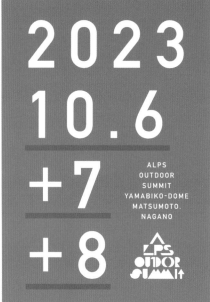

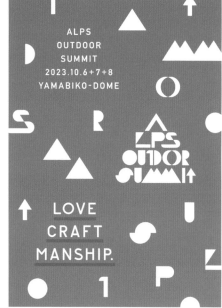

パソコン音楽クラブ "Day After Day feat. Mei Takahashi"
(LAUSBUB) ［ミュージックビデオ］
Font：Labil Grotesk

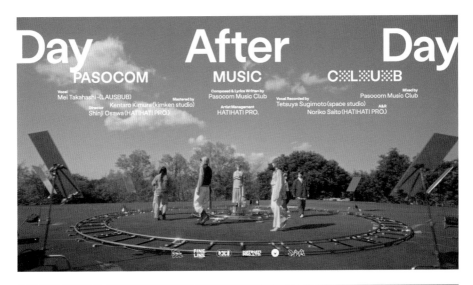

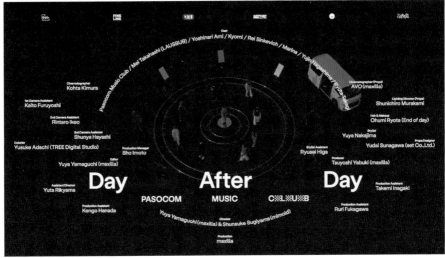

-12kgの
カリスマ
保健師が
考案！

保健師・ダイエット講師
松田リエ

ずぼら
瞬食
SABA
ダイエット

缶詰
料理
OK！

運動
なし！

コンビニ
飯よし！

瞬食＝すぐ身につく食習慣＆

簡単すぎる
"やせ"レシピ

アメブロ・ダイエット総合 **1**位
-12 kg
体内年齢18才
実年齢35才

Before
53kg

After
41kg

小学館
定価1,430円（10％税込）

一瞬で人を動かし、

100％好かれる声・表情・話し方

1秒で心をつかめ。

仕事・人間関係・恋愛で

好印象を残す
49の法則

アナウンサー　魚住りえ

著者累計
25万部
突破！

プレゼン　営業トーク　雑談　デート　オンライン会議…

SB Creative

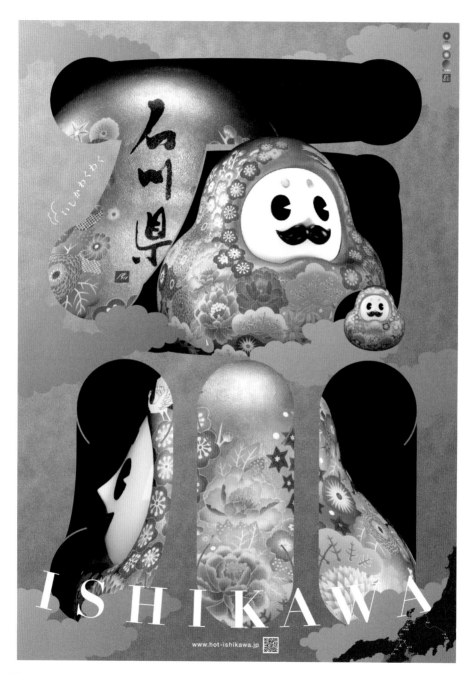

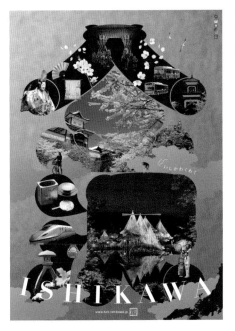

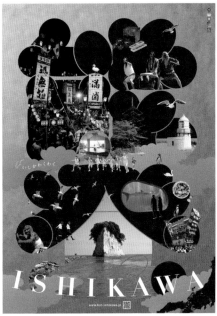

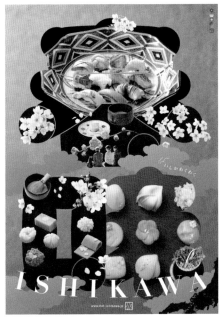

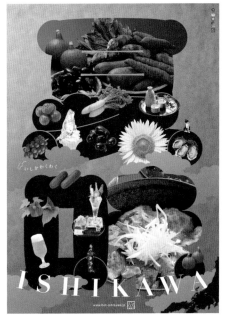

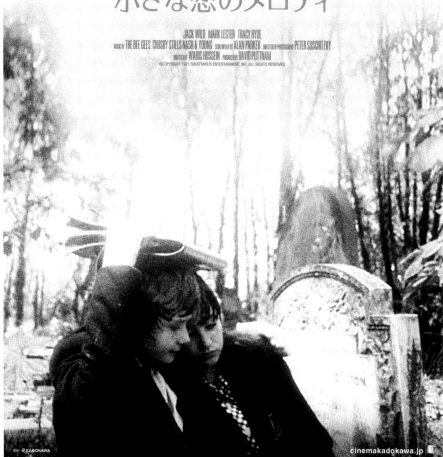

忘れられない旋律、忘れられない物語

JACK WILD MARK LESTER TRACY HYDE

MELODY

小さな恋のメロディ

©Copyright 1971 Sagittarius Entertainment, Inc. ALL RIGHTS RESERVED.

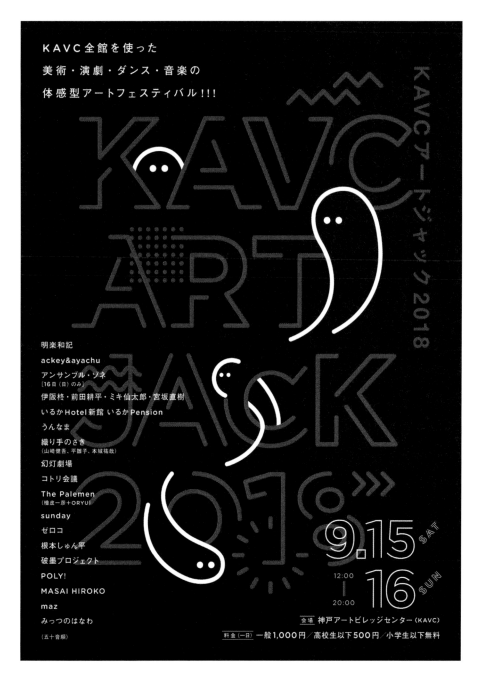

FASHION ／ CREATION ／ RECRUIT ／ BUSINESS

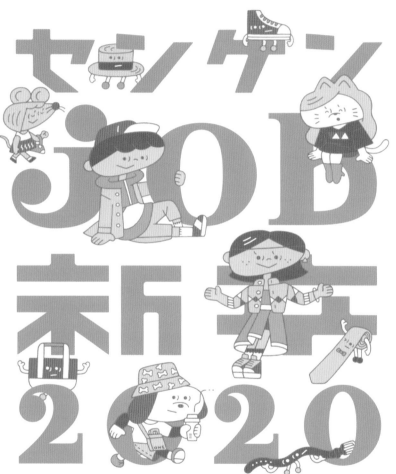

繊維・ファッション企業の魅力が、この一冊でまるわかり！

就活生必読

ファッションの世界で働くための必勝攻略本
"センケンjob新卒BOOK"

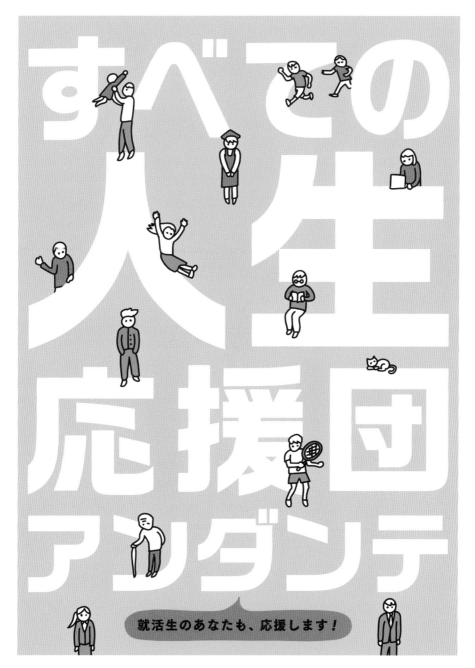

すべての
人生
応援団
アンダンテ

就活生のあなたも、応援します！

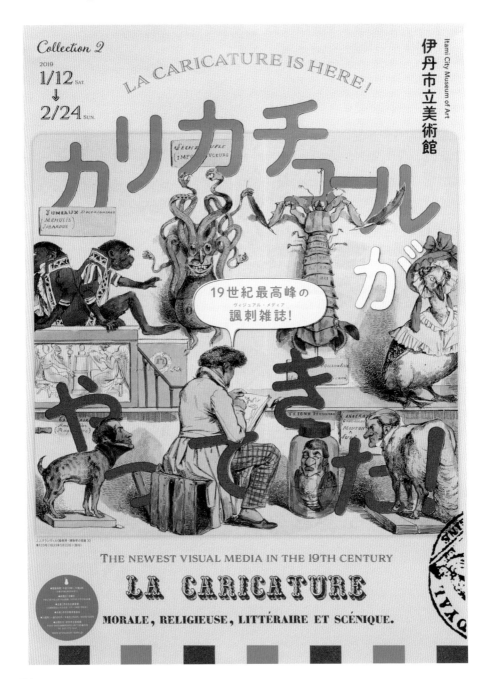

No. **156**　絵＋文字　｜　大浮世絵展［ポスター］
Font：オリジナル

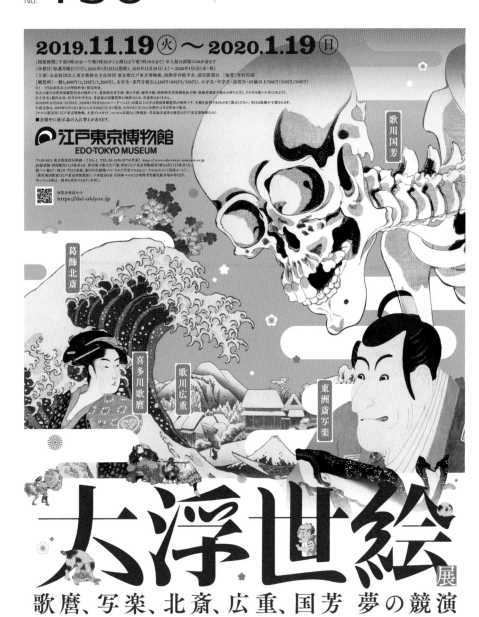

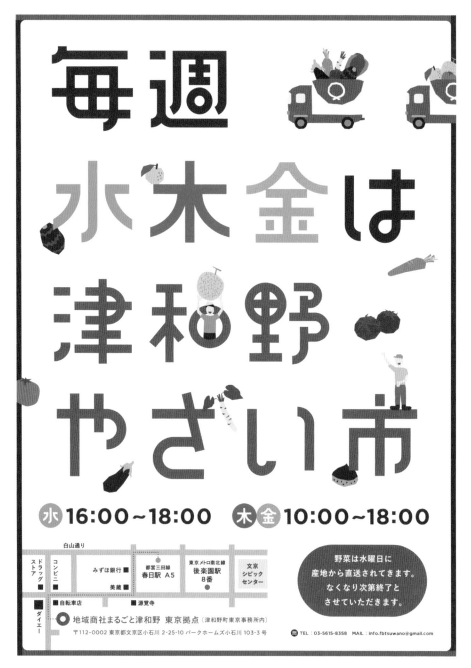

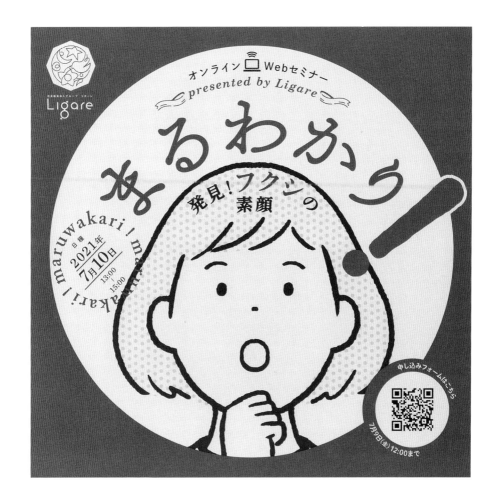

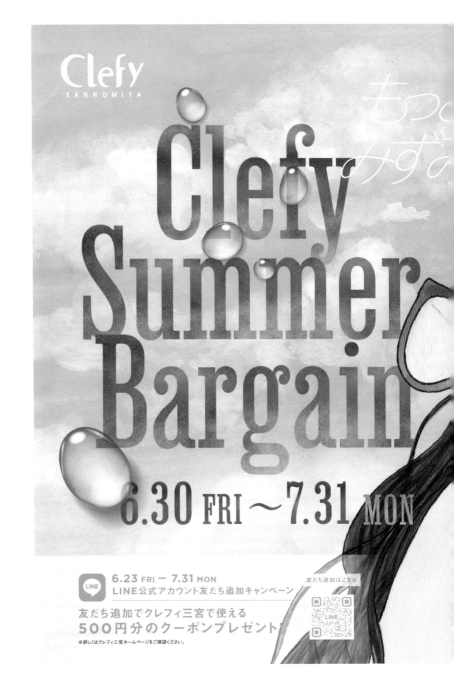

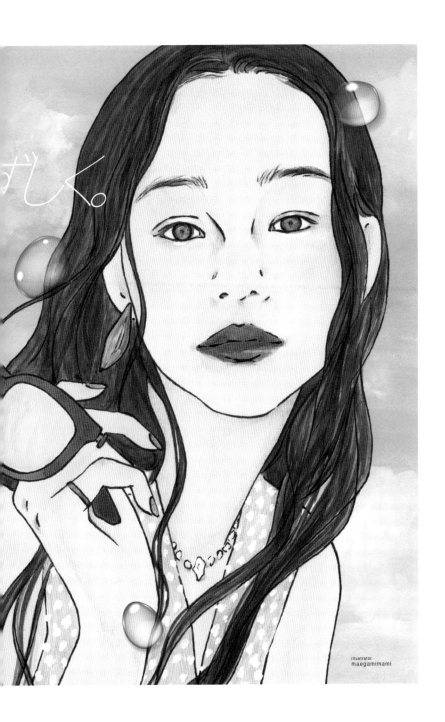

ずしく。

illustrator
maegamimami

第1回受賞作『りぼんちゃん』の作者
村上雅郁さんが掛川にやってくる！

掛川市内の4つの **高等学校** と **市立図書館** のコラボが実現

高校生が選ぶ 掛川文学賞

高校生
読書サミット
in 掛川

日時 2023年1月21日（土）
14:00～16:00

会場 掛川市立中央図書館会議室

タイムスケジュール

13:40～　受付・入場

14:00～　オープニングセレモニー　授賞式・交流会

14:55～　シンポジウム

15:50～　クロージングセレモニー　実行委員長あいさつ

先着**30名**限定

一般参加者を募集します

1月6日（金）AM10:00より
Googleformで募集開始！

コチラからご応募ください

ご応募お待ちしております！

主催・共催・後援

高校生が選ぶ
掛川文学賞
since 2022

主催 高校生が選ぶ掛川文学賞実行委員会

共催 掛川市

後援 掛川市教育委員会　静岡新聞社・静岡放送　中日新聞社

※この事業は「掛川市テーマ型市民活動チャレンジ事業委託」に採択された事業です。

お問合せ先

実行委員会事務局（掛川工業高等学校）
担 当 杉山
ＴＥＬ 0537-22-7255
MAIL kakegawa-th@edu.pref.shizuoka.jp

第1回受賞作『りぼんちゃん』（フレーベル館）

村上雅郁　Masafumi Murakami
1991年生まれ、鎌倉市に育つ。第2回フレーベル館ものがたり
新人賞大賞受賞作『あの子の秘密』（「ハロー・マイ・フレンド」
改題）にてデビュー。2020年、同作で第49回児童文芸新人
賞を受賞。2021年7月に『りぼんちゃん』を上梓。

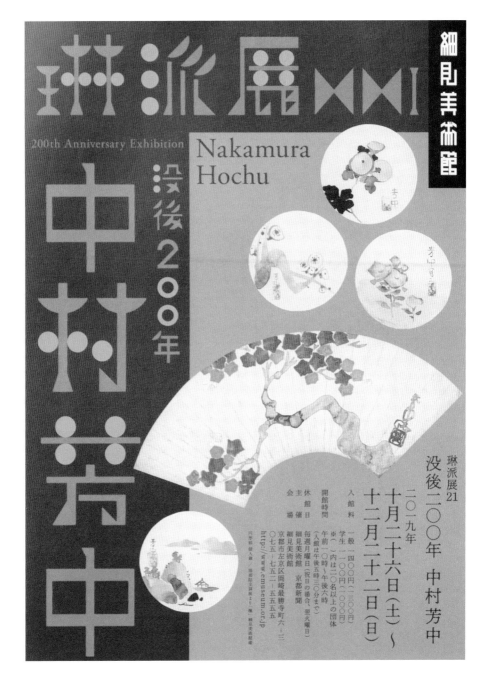

200th Anniversary Exhibition

Nakamura
Hochu

KATSURA HAMA PARK

雄大な太平洋に面した景勝地、桂浜。月の名所としても全国に名高く、坂本龍馬像を有するこの地に、商業エリア「桂浜 海のテラス」が2023年春、新たにオープン。高知の一大観光地が大きく生まれ変わります。

OPEN
renewal

新しい高知旅の夜明けぜよ！

桂浜公園

2023年3月リニューアルオープン

「桂浜 海のテラス」は、「食べる」「買う」「売る」「憩う」をテーマに展開する商業エリア。高知のグルメをはじめ、ここでしか買えないお菓子やグッズ、ミュージアム、限定イベント等、桂浜の魅力が詰まった施設となっています。詳しくはWEBサイトをご覧ください。

桂浜公園　高知市

RENEWAL open
KATSURAHAMA PARK

食べる、買う、学ぶ、憩う。

雄大な太平洋に面した景勝地、桂浜。月の名所としても全国に名高く、
坂本龍馬像を有するこの地に、商業エリア「桂浜 海のテラス」が2023年春、新たにオープン。
高知の一大観光地が大きく生まれ変わります。

桂浜公園 2023年3月リニューアルオープン

「桂浜 海のテラス」は、「食べる」「買う」「学ぶ」「憩う」をテーマに展開する商業エリア。高知のグルメをはじめ、ここでしか買えない
お菓子やグッズ、ミュージアム、限定イベント等、桂浜の魅力が詰まった施設となっています。詳しくはWEBサイトをご覧ください。

 桂浜公園
 高知市

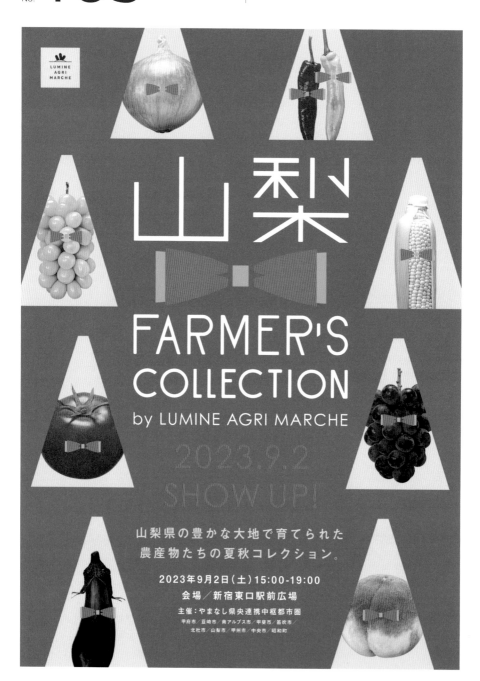

山梨

FARMER'S
COLLECTION
by LUMINE AGRI MARCHE

2023.9.2
SHOW UP!

山梨県の豊かな大地で育てられた
農産物たちの夏秋コレクション。

2023年9月2日（土）15:00-19:00
会場／新宿東口駅前広場
主催：やまなし県央連携中枢都市圏
甲府市／韮崎市／南アルプス市／甲斐市／笛吹市／
北杜市／山梨市／甲州市／中央市／昭和町

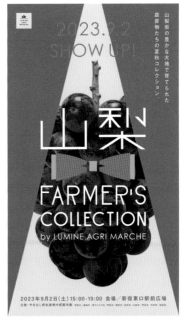

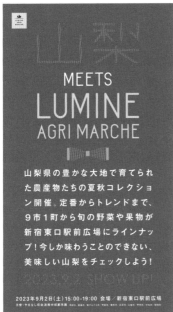

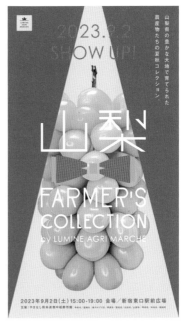

No.

164

アイコン＋文字

はなみど PAPER［フリーペーパー］
Font：オリジナル、リュウミン L

はなみどPAPER

◎はなとみどりの① 情報センター広報誌｜2017. 6-9月　　TAKE FREE

創刊号

はなみどPAPER

◎はなとみどりの① 情報センター広報誌｜2017.10-2018.1月　　TAKE FREE

はなみどPAPER

◎はなとみどりの① 情報センター広報誌｜2018.2-5月　　TAKE FREE

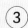

はなみどPAPER

◎はなとみどりの① 情報センター広報誌｜2018.6-9月　　TAKE FREE

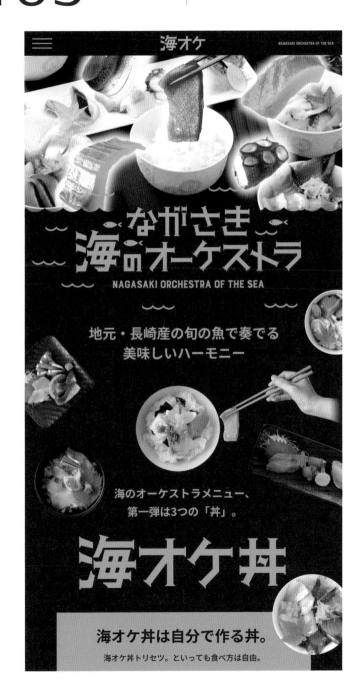

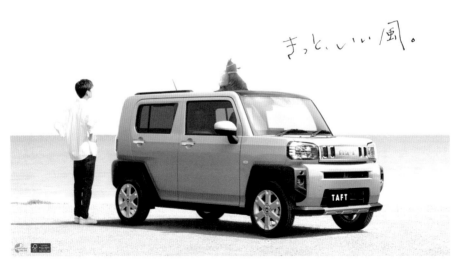

ISHIKAWA **KANAZAWA** **ONO**

おおの

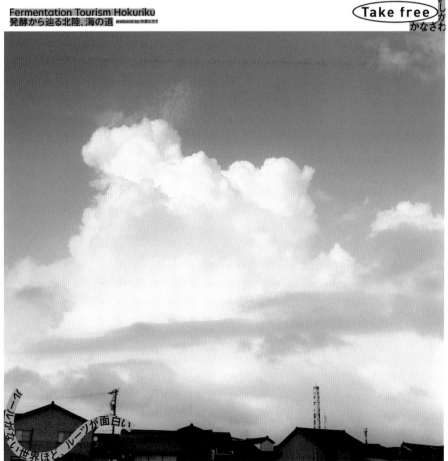

Fermentation Tourism Hokuriku
発酵から辿る北陸、海の道 produced by 小倉ヒラク

Take free

いしかわ
かなざわ

An Introduction to
SAKE

Basic knowledge about sake
that will help you enjoy your drink even more!

No. **170** シンプル | 7日岡山 7DAYS LIVING! OKAYAMA［ポスター］
Font：オリジナル

いつもの旅行とは違う、7日暮らしてみる時間。

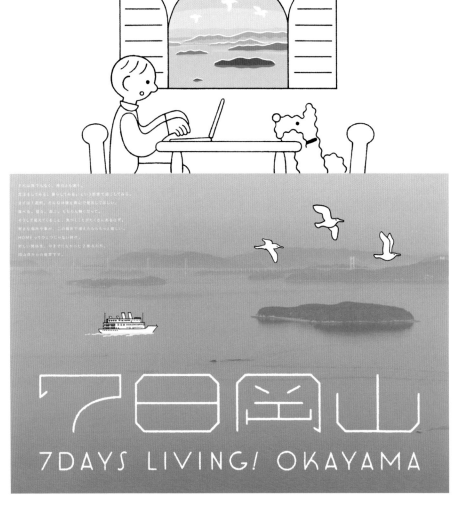

ホームと呼べる場所は、いくつあってもいいかもしれない。

今日はどの島にいこう。海が広いは、自由が大きい。

リモートより、窓のあたたかな40階よりも島を貸切での会議に憧憬。

都会にだけあるもの。田舎にしかないもの。数が逆転した気がする。

2021年 4月27日(火)～ 6月13日(日)

※会期中、一部展示替えを行います。
開館時間＝午前9時30分～午後6時（入室は午後5時30分まで）
休館日＝月曜日（5月3日は開館）、5月6日
観覧料＝一般 500/360円、大学生 450（350）円、一般（前売）700円
※（ ）内は20人以上の団体料金
※小・中学生・満65歳・身体障がい者・各種障がい者手帳をお持ちの方は観覧無料

主催＝富山県水墨美術館、北日本新聞社、北日本放送
協力＝清水三年坂美術館
監修＝山下裕二（明治学院大学教授）
企画協力＝広瀬麻美（浅野研究所）
彫摺＝小村雪岱《おせん 仲》1940年頃 清水三年坂美術館蔵

富山県水墨美術館　〒930-0887 富山市奥田成777　電話076-431-3719

富山県水墨美術館

こむらせったい

小村雪岱
スタイル

江戸の粋から東京モダンへ

前橋市立前橋高等学校［Web サイト］
Font：筑紫ゴシック Pro-H

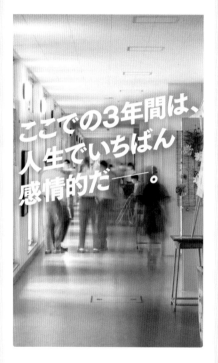

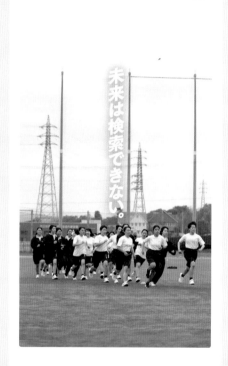

制作者クレジット

［略号表記について］
制作者クレジットにおいて、以下の略号を用いています。

CL：クライアント
DF：デザイン会社
CD：クリエイティブディレクター
AD：アートディレクター
D：デザイナー
IL：イラストレーター
CW：コピーライター
PH：フォトグラファー
PL：プランナー
PM：プロダクションマネージャー
P：プロデューサー
DIR：ディレクター
M：モデル
ST：スタイリスト
HM：ヘアメイク
HA：ヘア
MA：メイク
A：アートワーク
AE：アカウントエグゼクティブ
AG：エージェンシー
W：ライター
WEB：Web デザイナー

［おことわり］
・制作者クレジットや作品についての詳細は、各作品提供者からの情報をもとに作成しています。
・本書に掲載されている制作物は、すでに終了しているものもございます。ご了承ください。
・各制作会社、デザイン事務所などへの、本書に関するお問い合わせはご遠慮ください。

作品提供者索引

数字は作品ナンバーではなく、掲載ページを示しています。

デザインアイデアヒャク

[DESIGN IDEA 100]
タイトルまわり

2023年11月15日　初版第1刷発行

編者：BNN編集部

デザイン：Happy and Happy
編集：三富 仁、田中千春

印刷・製本：シナノ印刷株式会社

発行人：上原哲郎
発行所：株式会社ビー・エヌ・エヌ
〒150-0022　東京都渋谷区恵比寿南一丁目20番6号
fax: 03-5725-1511　E-mail: info@bnn.co.jp
URL: www.bnn.co.jp

○本書の一部または全部について個人で使用するほかは、著作権法上（株）ビー・エヌ・エヌ
　および著作権者の承諾を得ずに無断で複写、複製することは禁じられております。
○本書の内容に関するお問い合わせは弊社Webサイトから、またはお名前とご連絡先を明
　記のうえE-mailにてご連絡ください。
○乱丁本・落丁本はお取り替えいたします。
○定価はカバーに記載されております。

©2023 BNN, Inc.
Printed in Japan
ISBN 978-4-8025-1242-8